造形 （二）

林振陽 著 三民書局

FORM

國家圖書館出版品預行編目資料

造形，二／林振陽著．--再版．--臺北市
：三民，民87
　　面；　公分
ISBN 957-14-1966-4 (平裝)

1.工業產品—設計

440.19　　　　　　　　　82000144

網際網路位址　http://www.sanmin.com.tw

ⓒ 造　　　形　（二）

著作人	林振陽
發行人	劉振強
著作財產權人	三民書局股份有限公司 臺北市復興北路三八六號
發行所	三民書局股份有限公司 地　址／臺北市復興北路三八六號 電　話／二五〇〇六六〇〇 郵　撥／〇〇〇九九八——五號
印刷所	三民書局股份有限公司
門市部	復北店／臺北市復興北路三八六號 重南店／臺北市重慶南路一段六十一號
初　版	中華民國八十二年二月
再　版	中華民國八十七年八月

編　號　S 96003

基本定價　伍元陸角

行政院新聞局登記證局版臺業字第〇二〇〇號

ISBN 957-14-1966-4 (平裝)

序　言

　　近一、二十年來，工業設計這專門性的領域，在國內已被確立；這期間，工業產品設計質與量之擴張則伴隨著高度的經濟成長而有所進：產品之設計與被製造，相形的與人類的生活發生了極為密切的關係。由於社會的進步、生活水準的提高、知識領域的擴充、審美力的增強，人們對生活上所必須的用品——工業產品，非但注重機能上的條件、效能性的發揮，同時對產品的造形、色彩的調配、材質感的感受，更有著強烈的要求。為提高工業產品的品質，配合社會經濟發展的需求，滿足人們審美的欲望，在工業產品設計的層次上，高性能的、經濟性的、審美性的、滿足消費者的欲望的產品，是設計者應先盡心力、努力達成的。

　　工業產品之不同於一般的天然物，是因人類根據生活的需求、社會的需要，設計者依據個己的意念，激發思考的理念應用各種天然的資源材料（包括金屬材料、非金屬材料等）、人工材料，配合各種加工技術，設計並製造生產出來的一種產品。

　　工業產品的設計與生產，是合乎理性、具有機能性、經濟性與審美性，適合人類在生活上需要，使用上十分便利的產品，係出自於設計者的創造，但並非毫無學理上之依據的；一般而言，工業產品之設計，其必定且必須得根據造形之要素——形態、色彩、材料以及造形美的形式法則——比例、均衡、律動、調和、重點等，並且依據工業產品設計上形態條件的要求，以解決各種不同屬性、不同機能的產品；使所設計生產製造出的產品，達到形態上、機能上最完美的境界。

　　本書分為5章，計將工業設計基礎造形的造形理論、造形要素、造形美的形式法則、形態設計訓練、造形表現與造形材料及工業產品造形等問題，提出探討，祈盼工業產品設計界諸先進指正。

<div style="text-align:right">林振陽　1992,11　臺南</div>

造形 (二)

目 次

序言

第三章 材 料

第五章　工業產品造形

5–1　工業產品造形與機能

5–1–1　工業產品造形之決策
5–1–2　工業設計與產品造形
5–1–3　工業產品之形態
5–1–4　產品造形與機能主義
5–1–5　工業產品的機能美

5–2　產品造形之基本趨勢

5–2–1　簡潔、緊湊的設計
5–2–2　小型化之產品
5–2–3　可攜帶的、輕便的
5–2–4　完整的、可摺疊的
5–2–5　可自由拆裝與組合

後記

第一章　基礎造形

1-1　造形的意義

　　所謂造形，其實涵蓋兩層的意義：造與形，前者是動詞，後者爲名詞，經由人的意志與認知或自然法則，透過一些媒介完成一個形的過程，我們稱之爲「造形」。換句話說，就形的觀念來看，吾人所製造生產、設計創作出來的產品的形態表徵。因此造形並不特別指出物體在何處、是向上或朝下，而最主要是指物體的外貌。三次元空間的物體所呈現出來的是立體外貌，包含長、寬、高，具有內容積；而平面的外貌是由一次元空間之線條表示出來。在日常生活中，在我們周圍的環境，存在無以計數的造形物體，它們不

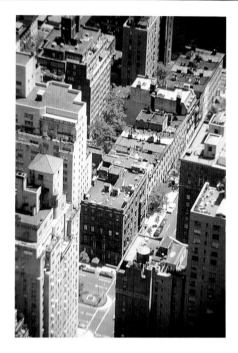

現代都市叢林

只是單純的繪畫、雕刻等等的藝術品而已；舉凡所有與生活息息相關的如建築物、日常用品、家庭電器、交通工具、裝飾用品等，爲解決生活或便於生活的必需用品，均爲其所包含。人類爲了達到生活的目的，利用了無數的天然素材、人工材料、機械設備，設計並製造生產產品，這些被創作製造出來的產品形態亦謂之造形。

　　自古以來，從人類掌握那第一個粗糙的石頭工具開始，到今天人類發射太空梭，人類文明活動的全部過程，可以說是一部人類的造形史。從最初人類爲了求生存，免受生命的威脅，製作許多的工具如

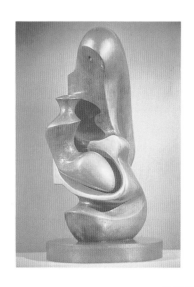

亨利摩爾的雕塑

石斧、木棒、竹箭等等。直到今日，或爲了生活的便利，提高生活品質而製造諸多文明高科技產品如：家庭自動化電器、代步交通工具等等或是爲達到美化人生功能而以審美機能爲基礎所創作的造形。在現代的造形活動中，不難發現兩大主流——一爲實用機能造形，二爲審美機能造形。但是有一點必須要認清的是，造形世界裏並非斷然分類成具有實用機能的「實用造形」，與具有審美機能的「表現造形」兩大極端。事實上兩者是相輔相成且存在著親密的關係，因爲有許多造形活動是處於兩者之間，兼具兩者的特性，一方面可以提供生活上的便利，另一方面它也是一個美的造形。

本世紀初，工業革命發生後產品進入機械化大量生產的時代，隨著受包浩斯（Bauhaus）的造形理念的影響——尋求藝術與技術的關係融合、排除了無謂的裝飾、形態上力求機能的合理性、重視簡潔而規格化的形態——「造形追隨機能」（Forms Follow Function）理念因應而生，一直到現在，日常生活中許多的產品仍舊深受這個理念的影響。因此基於產品機能構造，形態完美的要求，爲滿足人類的使用慾，產品的設計與生產，必須得根據各個造形的要素及美的形式原則；造形上被用來做爲造形要素的是形、色、材料等，造形活動，設計創造活動則須依據比例的、均衡的、律動的、調和的、重點的等等藝術美的形式法則，加以適確地解決各種產品的形態造形，使創造活動新產生的產品造形達到美感的要求，配合產品的

實用性造形

審美性造形

構造機能，使產品與人更能達到和諧與完美。

造形的目的既然是在滿足人類對產品使用方便及效率性的「實用機能」與感官、情緒心理美化的「審美機能」，因此在進行造形活動時就必須分析造形中，兩者成份所佔的比例，以及它有什麼條件限制，如此才不至於毫無目標的摸索，創作一些不具意義的造形。

1-2 造形與設計

造形，有造必有形。對「造」來說可能是比較膚淺的定義，但是反觀所有「造」的動作，都能產生許多「形」的效果來。而在「造」的動作進行前，設計是不可或缺的手法之一。因此自古以來，造形與設計有著密不可分的關係存在。繪畫、雕刻、建築、工藝等是爲造形的對象，這些藝術領域全包括在造形藝術的範疇中。但是在現今的造形設計中，繪畫、雕刻等純美術則完全保有其獨特的表現目的與性格；繪畫、雕刻之表現，其主要的因素是根據作者本身內在的意念和感情，以外在的材料、技術和技巧作爲應用，在創造的行動中將作品形象化。而在產品的造形設計中，則基於生活上的需要和印象、形象、思想的表達，促成了造形行爲。因此，基本上產品設計與繪畫、雕刻等等的造形活動是有所不同的。設計（Design）是決定產品形態的行爲，而且是科學的、合理的思考伴隨著造形的活動。在造形活動及造形領域中，是有其共通的、必然性的造形的基本原理與原則，憑此作爲基礎階段的感覺訓練，此即爲基礎造形。關於設計的基礎造形，在設計的訓練中，最主要的工作是要使被訓練者能瞭解美的要素與理論，並培養其技術的、感覺的、總合的造形能力，作爲設計者所必須具備之創造力、美的感覺及表現技術的培養等。由是觀之，造形設計之基本造形的訓練與實施是極爲重要的必經過程。

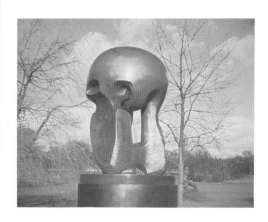

藝術雕塑

合理性、經濟性、審美性、獨創性等是設計的基本條件。而審美能力的養成，必得於基礎造形訓練中實際去體驗，並從中取得事物的統整與組合的能力。在獨創

性的表現方面，是與設計者個人之天賦素質極其相關的，現今時代，設計伴隨著人文科學、社會科學、自然科學及總合科學等諸科學而發展。設計活動與諸科學有其密不可分之相關關係，下圖之說明是爲設計與諸科學之關係。

1-3　造形的分類

在造形活動的領域裏，其實並無所謂的形態分類，因爲從大體上來看，形態分爲兩個大主流：一是自然形態，另一是人

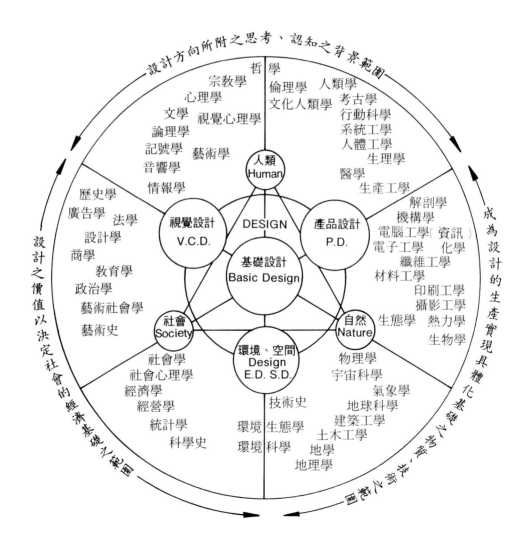

工形態，很顯然的造形活動是屬於後者人工形態的表現，在前一節裏我們已探討過造形的定義，於此不另加解說。雖然自然形態不屬造形活動中的內涵，但是「造形」這字眼是有兩面意義的，除了先前所提到的動詞的造與名詞的形外，其實「造形」本身可單獨以名詞身分出現。若是後者觀點，自然形態的造形就不能置身度外了。以下是造形分類的概略關係表：

$$
造形
\begin{cases}
自然造形
\begin{cases}
生\ 物
\begin{cases}
動物 \\
植物
\end{cases} \\
非生物
\end{cases} \\
人工造形
\begin{cases}
抽象造形（純粹形態）\\
機能造形（實用形態）
\end{cases}
\end{cases}
$$

吾人在學習基礎造形的過程中，對自然形態的認知是非常重要的課題。大自然中存在著無以計數的形態，常是主導造形活動的主因之一；人們從觀察自然界的形態中，學習造形之原理並應用到實際生活的例子上。

1-3-1 自然造形

宇宙是一個奇妙的綜合體，它結合包容了無數的生命體與非生命體。大自然又是綜合體中最美的系統，想到大自然，眼前自然浮現了青翠碧綠的山林，襯托蔚藍的天空，悠哉飛揚的鳥兒，百花齊放，鳥語花香……，四季的變化又是那麼微妙的

不可言喻。自然利用各種現象，在有意識無意識當中提供人類無限的經驗，自然的形象令人嚮往。

魅力無比的大自然構成的秩序，一切的形態，不管它是生物或是非生物，都在這種環境和狀況下，顯示出該物體本身所存在的性質與道理。換句話說，一切的物體所存在的性格與形態，是經過大自然整體，嚴密的相關關係所產生的。

因此所有自然形態，不管其為生物或非生物，該物體所以存在的性質或形態一定合乎自然一切形象化的哲理，毫無裝飾，簡潔樸素而實在。

造形活動的過程常受到自然的影響，尤其是形態特徵，在今日許多的產品上，大至建築物、交通工具，小至文具家電，都不難發現有仿生形態之蛛絲馬跡。仿生形態學（Biomorphology）自古以來就一直跟隨著造形活動，形成一股強而有力的造形文化。換句話說，仿生形態其實就是從觀察自然界中，生物或非生物、微觀或巨觀（Micro View or Macro View）所得到的靈感用於造形活動上。另外介紹一個生字：生態技術學（Bionics），原文從希臘字 BION 來，意思是生命的單位（Unit of Life），是一門將自然形態的種種啟示，應用到工程、技術上的學問。（Biology＋Technics＝Bionics；生物＋技術＝生態

技術學。)。Bionics 這一詞最早被確認是在 1960 年，第一次生態技術學的會議上。但真正開始對生態技術學展開研究就要追溯到 1951 年，美國海軍藉由其海軍研究所贊助，開始許多有關生物生態的研究，希望從中獲取新的生態概念，引用到海軍的機械與電子系統的創作上。直到現在，以生物導向(Biological Orientation)爲研究的計劃仍在進行。

雖然 Bionics 一詞在 1960 年才被引用，運用自然中維妙維肖的形態到日常實體上，在人類文明歷史的每個階段都約略有些代表作品。就好比 1850 年建於倫敦，作爲大英博覽會會館之劃時代建築物——水晶宮(Crystal Palace)，它的結構乃是原作者 Joseph Paxton 深入研究大型荷花的葉脈結構得來的靈感，將之運用在建築上的實例。再看看現代的飛機造形；最初飛機的造形設計，是從風箏、蝴蝶、蜻蜓的形體學來的，牠們都需要一很寬大行駛的面積，以抵抗重力，但其速度很低，因此當工程技術引進體積小而強有力的馬達使速度大爲增加後，飛機即捨棄其像風箏和蜻蜓的形狀，因爲速度加大了，空氣阻力也變大了，重力因素便可忽略了，所以當今的飛行更像在水中，在不知覺中，飛機的模型從鳥類轉向於鯊魚、鯝魚和槍魚了。

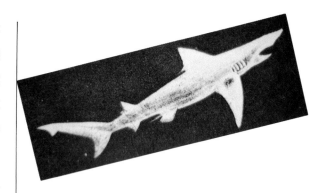

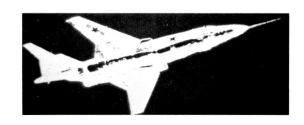

噴射飛機的造形由模仿鳥到模仿沙魚的形態

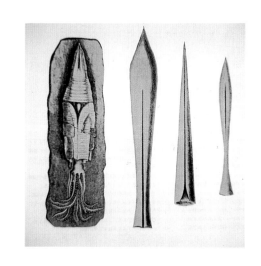

槍魚與火箭之形態極爲相似

槍魚是唯一真正用噴氣推進的動物，現今的火箭原型與槍魚的形態極相似。在深海中有高速怪物之稱的鯊魚、鯝魚和槍

魚都是設計中有高價值的模型。在水中牠們的速度令人難以置信，連人造最快的核能潛水艇也趕不過牠們。

1-3-2　人工造形

　　從字面上很明顯的就能瞭解它的意義。所謂人工造形就是人為的，透過人的思維，經由手或機械取代手的媒介，所製造創作出的形體。人工造形可以是很實在的、具象的、富於使用價值的功能性形體，也可以是抽象的、較不具實用意義的欣賞性形體。但在大前提之下，這些人工造形都是為了人的存在而產生的，與自然造形相較，其生成過程有天壤之別。人工造形一定是在人類某種需求的情況下而產生，並且往往是受到經驗累積的影響，導致今日生活中許多的造形。舉個例子來說明，最初的原始人可能與動物一樣，口渴時，就水伏身而飲，後因雙手的演進變得靈活之後，在偶然的機會掬水來喝。此時合攏的雙手形成一個半圓凹曲形，在腦海裏形成一個造形概念，也得到經驗的累積，或許說這是人類概念中的第一個「碗」的造形。事後人們很努力地想把這概念形狀（Concept Form）和某種相似的東西連在一起。或許下雨造成低窪處積水，天氣晴朗，水蒸發之後，留下一個固定的凹洞，等下雨時，凹洞又聚滿了水。

於是這個合攏的雙手捧水來喝的概念和某種物質聯想在一起，經過技術的整合，以泥土烘焙成形的碗便誕生了。

　　經驗的累積有兩種可能，一個來自對大自然的體驗，另一個是對生活環境的薰陶。前者大部分是主動的，靠觀察；後者較為被動，靠刺激。從自然的經驗所累積下來的造形發展至為廣泛，人們只要去利用也好、去模仿、改造、觀察、迴避也好，自然給與人類的驚訝或迷惑的程度，並不因時間與人類歷史的增加而減少。從觀察自然的微妙到對形態感覺的應用，確實無微不至，如先前碗的概念形成，另加舉例：

- 從藤蔓繩索到帳篷或飛簷，直到 1967 年加拿大國際博覽會西德館的造形。
- 自飛鳥等的印象到翅翼、滑翔、飛機，進步到最新的太空梭等新穎造形。
- 從樹蔭避雨、荷葉、斗笠，到雨傘。
- 滾石頭、滾木頭到車輪、汽車，以及最新型陸上交通工具。

　　造形活動中，人工造形最重要的關鍵乃在於「人的意識」成份。例如繪畫、雕塑、建築等。因為「人的意識」加上人的

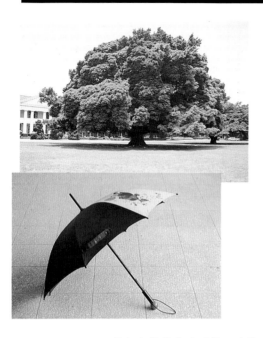

<div style="text-align:center">樹與傘的基本造形是一致的</div>

就「次元」來說,有所謂的一次元(1-D),二次元(2-D),三次元(3-D);一次元即爲點或線,二次元即爲面,三次元則爲立體的量。當以點、線爲產品之設計在生活中是沒有的或是極少有的。但是作爲點或線之產品來捕捉之點線產品却非常多,例如收音機或電視機的天線却是立體的量,超小型的電晶體則是點的產品,半導體之印刷電路則有線的感覺,薄的紙是爲二次元,較厚的座墊則爲三次元的產品;在造形上點、線、面、量感等各有其特徵這是可感受得到的。

需求,因此造形就充滿了意義。《易經‧繫辭傳》中所說的「形而上者謂之道,形而下者謂之器」,道就是觀念,是人爲造形的指導原則;器就是物質,是爲了達到造形目的所使用的造形材料。

1-4 形體的探究

一般被稱之爲形體者,其種類是無限的,通常係以數學方式的「次元」(Dimension)來加以分類;當然除了「次元」以外的分類法亦有之,在造形設計上,須從各個角度來考慮其形體,這是十分重要的。

在整體上來看,電晶體是點的產品
印刷電路可說是線的造形

這裏談到次元的問題，在英文的「形」有兩個關鍵字；一是 Shape，另一是 Form。對於形態的描述，技術上是以 Form 較爲精確。Shape 應該是考慮平面的，二次元的爲重點。當 Shape 產生深度、長度與寬度時，則稱之爲「FORM」。

紙是 Shape
摺飛機是 Form

例如一張紙是 Shape，而一個摺紙飛機則是 Form。在我們日常生活中的各類事物，看起來它的形狀有簡單也有複雜的，而所有的事物的形大半都是幾何圖形所組成，即使是自然的形態也可以發現幾何形體的合成。

1-4-1 幾何形體

幾何學上的形最基本的有三角形、四方形及圓形，延伸出來還有多邊形、橢圓形、稜形等等。更複雜時由 2-D 轉變到 3-D；有方體、柱體、球體、錐體……。

⑴圓形、橢圓形與球體

圓是多角形的極限，球體則是多面體的極限，而橢圓形可說是圓形在某個角度的投影。而多角形，比如六角形、八角形，在繪畫上絕對沒有圓形來得簡單容易。多角形若一直無限的延伸下去的話，其實就已接近圓形甚至變成圓形。因此就美學觀點，「圓」意味著一種「完整之形」(Full Shape)；若以哲學觀點，「圓」則帶有「完美無缺」的哲理概念。

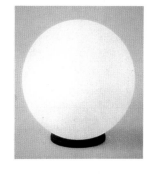

球形燈具

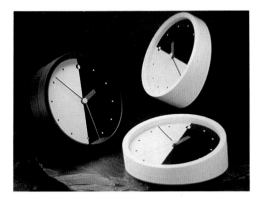

時鐘

圓形經過立體化之後會形成圓柱體，是一種以動力旋轉成型，易於塑造的回轉體。另一種立體則是球體，球體可謂三次元中完整的形，具有渾然一體的宇宙感。球體在我們日常生活中，扮演著極重要的角色；許多的東西都是以球體為基本形所構成。橢圓形的產生可以在一圓柱體斜面橫切時獲得，角度越傾斜所得到的橢圓形就越扁平，換句話說橢圓形的長軸就越長。相反的，如果切面角度越小所得到的橢圓形長軸就越短，此時橢圓形就會趨近於圓形。

在實務例子中，因圓形具有動感的特性，應用於產品的設計上、平面視覺心理設計上極為廣泛；生活中可以發現許多圓形、球體等的東西，如各種球類運動所使用的球具，時鐘手錶的造形，輪胎滾輪，瓶子包裝等等。

圓柱形瓶子包裝最為普遍

(2)三角形、角錐與圓錐

三角形在形體中是最穩定的造形，無論如何的放置，三角形都能呈現均衡穩定的狀態。埃及金字塔，世界最大的建築物，由四個三角錐所構成，形成極穩定的造形，在沙漠中歷經多少英雄血淚歲月，成為屹立不搖的永恆象徵。三角形的立體表現可以是三角錐或是圓錐，圓錐其實與圓柱體有相同的特性，圓錐直切面時呈三

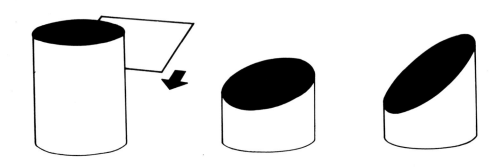

角形，橫切是圓形，斜切是橢圓形。

在日常生活裏，以三角形、三角錐或圓錐爲基本形體的產品似乎不太容易發現，這是比較可惜的事情。除了建築物使用三角形元素的頻率較高以外，與穩定性比較相關的產品如傢俱特別是桌椅、燈具等多少都能發現三角形或錐體之使用。當然多少也會在一些產品上看見三角形的特色，如金字塔型時鐘、電刮鬍刀、不銹鋼壺等等。

三角造形的燈具

在基本幾何形體中，三角形的方向性最强，它具有敏銳方向感的造形，因此有時被用來做箭頭狀的指示方向之記號。

三角形之箭頭指示

(3)四方形與立方體

四條直線互相以直角相交而成之形爲四方形，當三個面以直角相交所構成的形則稱之爲立方體；立方體中最基本的形態是長方體與正方體。方形或方體本身在視覺心理因素中可説是兼具穩定與簡潔的特點；在現代產品造形觀點上，它們又具備了十足的現代感，應用到許多高科技、時髦的產品上。

自從福特生產了 T-Model 車以來（大約是二次世界大戰時期），四方形與立方體的造形就一直被大眾所認同爲最符合經濟效益、最具流行性與現代感，而開始大量應用到日常生活各類產品上，如衣櫃、廚房系統收藏櫃、冰箱、電視、收錄音機、傢俱，甚至較科技化的產品都採用

尖銳、直線、乾淨俐落的方形為基本形體；如電腦、計算機、儀器設備等。

四方體擁有高度平衡作用、外形富安定感，但有時令人感到單調，因此在利用四方形或四方體為造形出發點時，就必須更注意到大小、比例、分割的技巧運用，使得似乎有單調的感覺，却又帶點樂趣。

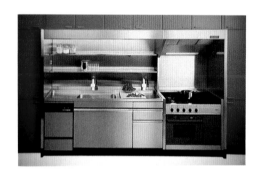

廚房系統收藏櫃

科技性產品最常以四方形表達

1-4-2 形之決定要素

所謂的形，就如先前章節中提到的二

次元的平面形態及三次元的立體形態而言。在吾人的視覺感中，當吾人的視覺接受到一個二次元的形狀時，感覺上便會判斷其是好是壞；或當我們視別一朵五瓣放射且對稱的花時，我們往往會將此三次元的立體形態視之為二次元的平面形態。由此可知，吾人之視覺對二次元的形態的把握是非常容易的，而對三次元立體形態的捕捉却是件不易之事。

花

關於二次元的形態，對視覺的性質所決定的要素包括三項，即為線(Line)、比例(Proportion)、排列(Arrangement)，這三者對一個形的決定是相互密接且關聯著，成為形存在的必要因素，不可能各自獨立存在的，其對形的性質具有深切之影響。

(1)線（Line）

就線而言，線是形的外緣輪廓，輪廓

由線所構成；線分爲直線及曲線，同時線也左右著形的性格。根據各式各樣曲線變化的差異來考慮，其差異性將使形的性格產生巨大的差異；當我們仔細觀察線時，我們的眼睛會沿著線的移動方向去追尋觀察，我們也會注意到線的變化，體會線的性質，故線是決定形性格的主要因素。

線，同時也是形和形的分界，如三次元立體的形，其立體面與面交界之稜角線，此亦爲構成三次元立體之主要因子。

以線爲基本原素的椅子造形

(2)比例（Proportion）

其次就比例方面來説，所謂比例與形之關係，即形之部分與部分之比，或是部分與全體之比，或是面積、體積之量之比。一般之比例問題，往往常以好的均衡來表示之。但比例也有以數值來代替的説法。比例在感覺上，最主要是在把握均衡性，在數學及幾何學中可明確地説明之，其中最基本並且最重要的比例，就是黃金分割（Golden Section）。古希臘人，把它認爲是最美的比例而活用於視覺造形裏。其分割的方法是：把一條線分割成大小二段時，小線段與大線段之長度比等於大線段與全部線條之長度比。這種分割方法就是「黃金分割」。

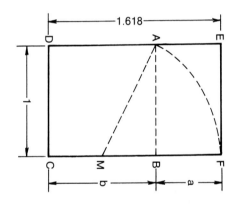

黃金分割的比例是 1：1.618，可由以下的幾何學方式求得。首先作成 ABCD 之正方形，其中一邊 BC 的中點 M，以 AM 爲半徑並以 M 爲中心畫一圓弧 AF，然後再作成 FCDE 之矩形，這時 DC：DE 就是 1：1.618。假設 FB 以 a 表示，BC 以 b 表示，則 a 就是被分割的小線段部分，而 b 就是大線段部分。線

條之全長就是 a＋b。

$$a:b=b:(a+b)$$

$$\frac{a}{b}=\frac{b}{a+b}=\frac{1}{1.618}$$

上述之比例，在造形設計中當可成為最佳運用之對象。美的比例在許多美術作

品的各式形態下被察知。但若僅於從比例關係中是無法得知其美的形式，形往往受其微妙的性格所左右，因此對形作設計與考慮時，形之比例與性格是不可不加以注意的。

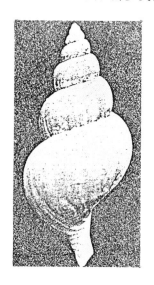

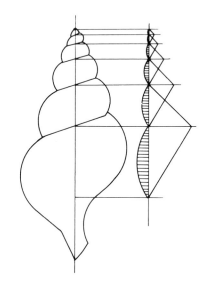

螺卷貝殼是黃金比級數常見的序列比例，它可以運用黃金矩形分割法，矩形對

角線所沿之曲線描繪其黃金比所形成之卷渦。

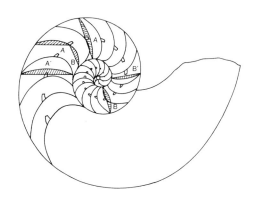

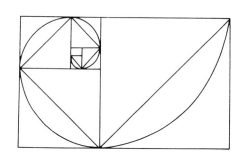

鸚鵡貝之剖面

美國人格列普斯（Maitland Graves）使用 5 個矩形如下圖所示，進行嗜好測試。

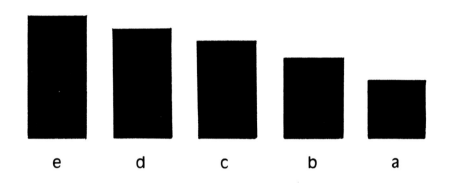

測驗結果，具有黃金比例的矩形 c，其受喜好度最高。排名次位的是矩形 d，亦稱作柏拉圖矩形（Plato's Rectangle），第三位是 b 矩形，其得票率接近於第二位，第四位是 e 矩形，最後才是正方形 a。

這些圖形的比例：a 是正方形 1：1；b 為 1：1.31 比例，使用此比例的有書籍、雜誌及報紙等；c 為 1：1.618 比例即為黃金比，有在信紙、郵票及紙幣等上使用甚多；d 為 1：1.732 比例為柏拉圖矩形，最後 e 則為 1：2 比例。

(3)排列（Arrangement）

根據各式各樣的形態差別，排列的問題對形而言有極大的差異。一般而言，在排列上各部分以怎樣的關係而組合、連接排列之，這是決定形的性格之最大因素。放射狀的花瓣因排列聚集，由排列而產生形的構造，因此從花瓣規則的排列，我們當可一目了然地看出其構造。但一般塊狀的形，在考慮其排列時也就沒有那麼容易了。一個存在的形，以全體來看，其部分組成了主體，而主體則與部分對立，但觀察部分和部分之關係則又相互連接，這種主體與部分之組合關係即成為所謂排列的問題。

在極其圓滑閉鎖的曲線所造成之形，欲分明其主從和部分間之關係幾乎是不可能的，但在此欲將其主從關係加以集中系統化時，則排列是非加以考慮不可的。像這樣的排列則接近於形的構造問題，且又近似於比例的問題。亦即形有長方向與短方向之問題，可由橢圓形之長軸與短軸二方向看出。許許多多的場合，長軸與短軸其相互間之關係則為決定形的性格的重要

因素。形的方向性,對形的考慮是非常重要的關鍵。

當一個形,其方向性受定於軸時,這個軸兩側的輪廓線的相互關係則成為排列的主要問題。例如對一個人的臉部橫向的描繪時,其上下方向軸的左右的輪廓線即為決定臉部前面輪廓線,理應與決定後頭部之輪廓線和決定橫臉的形相互關連。這排列問題,根據圓滑的、凹凸的輪廓的變化,而僅以視覺觀察是無法把握其全體的形態的。

在軸線兩側的輪廓線的相互關係最為單純,而明快對應的排列者即為左右對稱,其相對應左右之點與其軸之距亦為相等,此種情況,形之輪廓線必使其全體持有緊張感,自古至今此例之被使用當不計其數。

當考慮三次元的形時,以面來取代輪廓線,而面與面的關係亦必有其存在之問題,例如正多面體中之正十二面體,其所構成之十二個正五角形之相互關係則極為規則,吾人亦必然地易於明瞭這一正五角形必平行於另一正五角形而存在的道理。正多面體中,除了正四面體外,正六面體、正八面體、正十二面體、正二十面體等都是具有嚴格的對稱性的形體。

對稱性的排列,能明快地決定形的性格,且能明示形態美,但對稱的結果並不

能完全地將美表現出來,特別是對稱形式十分強烈的形,例如作為二次元的形的圓,三次元的形的球體,其均具有無限的軸線,無法把握其形的方向性。蛋形的一端較尖,另一端較鈍,並不是橢圓的回轉體,但蛋中卻存在著極為奧秘的生命力。

以上所述,是對視覺上優良造形的探求,在造形活動時,不能單求過分的手工基本製作;基礎造形所應考慮的應該是依據上述各實驗之造形要素與條件。

1-5 造形美的形式原則

美的事物通常沒有恆常性,有些東西某些人認為美、某些人認為不美,因此美無所謂的絕對美或不美。有時候它是很主觀的;觀點與立場不同將影響美的價值判斷。美的形式原則是不因個人的喜好厭惡、價值判斷而影響其價值的;它的形成是經過人類多少歲月、無數世代的美感經驗,分析與歸納所累積出來的成果,最後成為有系統的理論——美的形式原則。它是解釋與創作美感式樣的依據,追求美的造形所不可或缺的形式原則。

以下就這些原則,各加詳細說明,但有一點必須要記住:原則只不過提供我們對美的評鑑多一些依據與對美的造形創作增加更便利的思索方向,而且往往美的事

物不只包含著唯一美的形式原則而是由許多的原理所組合而成，也因爲如此，設計者對美的形態創作，就須多加思考、體會並融會貫通這些原則，以便使所創作的造形更具內涵。

盤子

1-5-1　反覆（Repetition）

反覆，是同樣的形或色、音；在同一條件下繼續連續下去，使其並列或出現兩次以上，謂之。

造形活動中構成之整體，往往都是由許多單位體組合而成的，個別單位體雖是單純、平凡的形態，但是經反覆的安排在一起或繼續出現，形成井然有秩序的律動，表現出整體的美，使人產生單純、鮮明、清新的感覺。

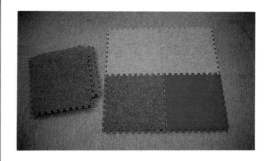

組合式地毯

在古希臘雄偉的建築物中所採用並列的石柱、等距同形的窗戶、欄杆等等之排列，都是反覆形式的好例子。

日常生活中，常用的工業產品，其造形均以同樣形式並列出現，是反覆之形式原則使用到日常生活普遍的例子，如碗盤邊緣的重複設計，使得它們在單調的圓形構造中產生趣味性與生動，從前家中客廳舖設的地毯都是一大片的，要搬動或清洗極爲困難，目前市面上出現了以反覆原理來設計的組合式地毯克服了以上的困擾。

反覆效果的發生可以是平面的也可以

立體單元反覆產生的產品造形，
具備特殊功能

是立體的,通常產生反覆條件的元素是簡單的形態,如幾何圖形的使用最頻繁。另外,反覆效果的功能不只是對產品的裝飾而已,實用性亦是其功能之一。

1-5-2 對稱(Symmetry)

對稱亦稱為勻稱,就是以點或線為軸,在軸的左右或上下所排列的形象完全相同之形式。對稱的形式是在自然界中到處都能看得到的一種美的形式,人體、動物、植物都可舉出無數的對稱例子。就人體而言,它是一標準的對稱的形式。如果以鼻準為定軸,則定軸左右之耳朵、眼睛、手和足都是對稱生長的。蝴蝶、蜻蜓、樹葉以及雪的結晶都是在一直線上成左右之對稱。

左右對稱的蝴蝶

人為形態在造形活動中,顯而易見的,如古時候的建築、廟宇、宮殿、城樓、宅第等,其外形無不採用對稱形式的

原則;由此可知對稱形式亦為造形活動中不可或缺的美的形式之一。

左右對稱之汽車造形

對稱的形式有「左右對稱」或「兩側對稱」及「放射對稱」或「輻射對稱」。左右對稱是在任何一種形象,上面立一鏡子,則此種形象反射到鏡子裏面,兩邊相對的位置的形態是完全相同的。它有高度規則性及安定感,使人產生和平、安穩、沈著的感覺,它的美是非常的和靜消極的。放射對稱就是以一點為中心,該中心點稱為對稱點;而對稱形態在該點的四周以 120°、90°、60°、30°,旋轉配置,形成放射狀的對稱圖形;圓、車輪、盆盤等上的圓周形圖樣,就是對點的對稱。

輪圈
為放射對稱

對稱圖形在視覺上容易被判斷出來，若知覺出圖形之一部分的話，其餘的同一的一半圖形用類推方法就可推知出來，在知覺上毫不產生抵抗。

與日常生活息息相關的產品的造形，使用對稱的形式，使其達成美的效果者，不勝枚舉。

1-5-3 漸層〔Gradation〕

漸層其實是一種漸次變化的反覆形式，它含有等級、漸變的意思。是相似的形態，重複及加上一層層逐次的變化、調和而保有一定的秩序，形成一自然的順序。如形由小而漸次變大，或由大而漸小；色由淡而漸濃，或濃而漸淡；圖形由疏而密，或由密而疏等等，是在質與量上漸次的變化。

漸層之形式，它同時包含了反覆與比例的變化方式。這裏提到先前的原則「反覆」，其實是不太一樣的；漸層的變化，不像反覆只是在相同元素情況下不斷的出現，而是強調數學性比例級數的應用，不是隨意的反覆。這種數理的秩序往往是表現嚴正條理、科學美的所在，也因此它比起「反覆」形式原則更具有律動感。

自然界中，月之陰晴圓缺，日出日沒光線之漸強漸弱，或是自然生物之成長過程中所營造出的漸層現象都是值得我們細

心去欣賞學習的。例如在植物的成長或是結果實的組織中，就可發現這種美的比例秩序。葉子的佈置，種子的構造，像松樹的毬果等都表示出具有高次方程式的數理比例秩序。

古今中外建築界中的塔形建築，不論其層數多寡，都是由下而上一層一層地漸次的變小，這些都表示了漸層的美。

建築物最常使用漸層原理

香水瓶之漸層造形產生一種
與香水相呼應的唯美感覺

造形創作過程，漸層形式原則的帶入將使得整體造形產生一種視覺上的震撼，也豐富了該造形的內涵。

1-5-4 律動（Rhythm）

英文之 Rhythm，其本質是與音樂相關的詞句，它是一首樂曲所能表現出最優美的元素，它的原理就在於不斷重複一些音符配上節奏。另外在運動、舞蹈等也常使用律動這字眼。在造形藝術裏，律動則是造形美的形式原則之一，它是把一個視覺單位正確規則地連續表現，由於反覆而造成人視覺的移動，因此基本上律動的產生，是由反覆的形式而來。

律動是運動、動勢的一種特殊形態，視覺心理上所引起的感動力。因為單純的反覆太單調乏味，律動則使之稍加變化，使其複雜且富於刺激性。

律動充滿了感情，有靜態的、激動的、微妙的、雄偉的、可憐的、單純的、複雜的等等種類。因此在運用律動原則時，一定得配合所要表現之內容及其情調才不致適得其反。

1-5-5 對比（Contrast）

所謂對比又稱為對照；兩種事物並列，其中有極大不同點。大白天裏陽光很強，開在路上的車子，若其大燈開著，亦

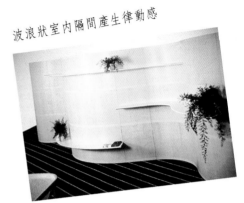
波浪狀室內隔間產生律動感

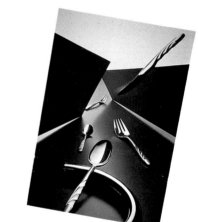
餐具把手部以律動原則設計使得餐具更豐富於造形

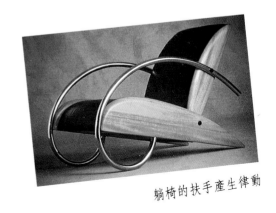
躺椅的扶手產生律動

不會感覺到燈的照明；但若是晚上，任誰也不敢開車不打燈，這是因為對比的因素。

對比一詞意味著反對（Opposition）、對立（Conflict）以及變化（Variety）等互異互斥的情緒反應要素，它與調和可說是完全背道而馳。對比刺激我們的興趣，使我們的生活戲劇化趣味化，造成興奮勞動效果之基礎。

在造形活動中，對比原則常出現於視覺與觸覺之效果，以下列舉一些對比要素，供參考使用：

直線—曲線	寬—窄	厚—薄
大—小	尖—鈍	硬—軟
高—低	粗糙—光滑	強—弱
濃—淡	圓—角	重—輕
明—暗	慢—快	多—少
粗—細	水平—垂直	凸—凹
長—短	遠—近	寒—暖

街道景觀
軟—硬的對比

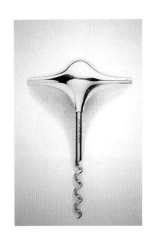

開酒器
尖—鈍的對比

任何一種設計都需要一定量之變化。對比對設計而言，就如菜餚加上適當的鹽來增加風味一樣，扮演著助動的任務。

1-5-6　平衡（Balance）

平衡是一種穩定的性質，觀之使人產生一種穩定安全感。它是以無形軸為中心，在無形軸左右兩方其形狀雖不相同，但看來在質與量上並不偏重於任何一方，而分量恰恰相等。平衡是質與量的感性，是變化的、側面的、單數與不規則的。

平衡之形式可分為均衡之平衡狀態與不均衡之平衡狀態。均衡之平衡是以一軸為中心，兩邊之力位於相對稱之位置，而且保持相等狀態。人體與動物、昆蟲、植物甚至汽車、飛機、房屋、傢俱及一些中世紀之宗教繪畫多以這觀點為基礎，因為日常生活的經驗都在尋求均衡之平衡，無

形中均衡之平衡就成了地球上大部分東西所依據的法則。

　　不均衡之平衡，就是左右二力其大小不同，然而距離於中心軸之遠近之調整，就能使我們感覺出平衡之狀態來。茶壺之側面，以中心線爲軸來看，明顯的它是不對稱的東西，因爲一邊是壺嘴另一邊是把手，但是它却有極端之平衡美。

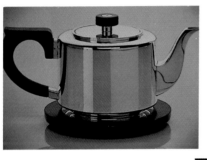

茶壺、壺嘴與把手相對應
形成均衡

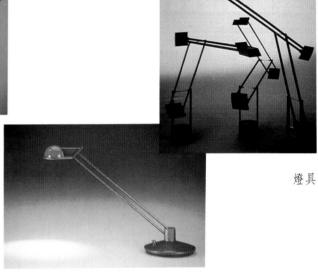

燈具

燈具、底座與照明相對應
形成不均衡的平衡

　　以上兩種平衡狀態，參閱下圖之説明。

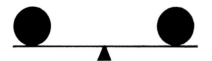

均衡之平衡

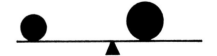

不均衡之平衡

依照上述的平衡法則，不管在平面或是立體造形之創作上，都可創造無限之變化，製造出富於現代感、力動感的平衡構成。

1-5-7　調和（Harmony）

調和處於單調之反覆與雜然之破調之間，是比較中性且兼具兩極端之特徵。就拿色調來說，白與黑兩極化之中間階段的灰色調，是調和的好例子。

調和，無論在平面或立體造形中，其基本要素如形、色、質或機能結構，若是以類似或條件相當出現，擁有共同秩序時便能產生調和，而且當類似的條件愈多時，調和的效果就更顯著。

調和的產生主要是爲解決造形中產生的對比關係，使之更爲和諧。爲使造形不因對比而產生游離的現象，使其整體上有調和感是必要的。

以人類生活中所使用的器具、產品來說，器具之調和應是器具與器具之間的關係，進一步地說，是器具和環境或者和自然界的關係之調和而言。但依調和本身的狀態來看，因爲器具產品的造形要素十分地複雜。因此其調和的內容亦是多樣化的。

在調和的表現上有所謂平靜的、安詳的調和，在其形、色、材質等方面應是相

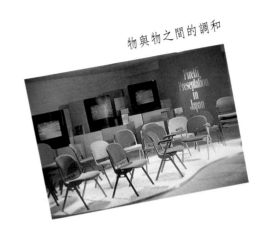

物與物之間的調和

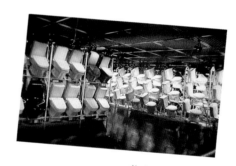

物與環境的調和

似的，或而對比較明顯的調和。前者可說是類似的調和而後者則稱爲對比的調和。以對比關係爲前提來說，需平靜的調和的東西並不限於平靜的，因爲器具和器具，器具和環境的關係變化一直在繼續著，因此在進行產品的設計時，一定要注意器具與器具，或器具與環境的調和。以使環境與空間、器物能得到和諧與安詳。

例如以環境和交通工具的調和來說，其間關係持續地變化。交通工具之識別、

機能和環境條件之調和，其色彩計畫則非加以深思熟慮不可。機器產品、器具同樣地亦得考慮，不論是動態的或是靜態的，其各別對應的調和條件各異，設計人員應善加體會。

不調和的景觀，古典與現代形成對比

1-5-8 重點（Accent）

所謂重點，有一種強調的意味，通常在語言上是表示重音之意。在造形設計中，重點原則是解決產品過於呆板最佳方法之一。一個造形，欲求得一個整體而不零散，或不致被視爲不相關之東西，則其中須有一個重點，產生一中心，使引起興趣。

在造形上，根據形、色彩、材質等造形要素，將其某部分加以強調表現就是Accent，例如在機器的設計上，假如以淡色爲主色調，再嵌上少量的濃郁的色調，這樣產品的色彩顯然地被強調。而將

形及材質予以強調則產品自然感覺生動。線條的處理上，柔軟的曲線配以強有力的直線，材質方面又如金屬對塑膠等；在產品的設計上不論是形、色或材質之處理等「強調」或「重點」皆是件重要的事。

在方形產品上加入圓或球形，
可加強視覺效果，即重點之應用

重點之原則，雖是利用反覆、對稱、漸層、對比、比例、平衡、調和諸原則組成，但卻與各原則不同，一件良好的造形，應顧及全體形式而非局部，同時須有重點，致能引起注意，否則就散亂無章而缺乏重點了。

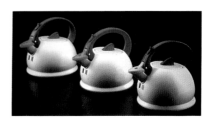

水壺把手與壺嘴配上色彩，作重點提示

1-5-9 統一（Unity）

統一性的原理，即為綜合上述所提之諸原理，目的在使各要素提高連貫性與易讀性，抑制其他的競爭要素，使主調與從屬之關係有明確的地位。造形中各造形單位，若是彼此之間毫無相關，此造形就會變成雜亂無章，自然地不會產生美感。

異質的要素，若異質的要素太多，則無統一的秩序可循，就產生混亂的情形。因此就須有適當的統一與變化。

故知統一性，其重點是要在變化中現出單純，在複雜中保有統一。

一個完整而合理的造形，須將上述諸原則原理，交織運用，始能達到盡善盡美之境地。

綜合應用各種原則的電腦系統充分表現統一之美
（圖為電腦模型）

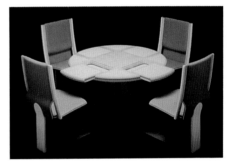

整組式之餐桌椅亦產生統一之美

而上述諸項美的造形原則，如反覆、對稱、漸層、對比、比例、平衡、調和、重點等，這些形式原則，綜合之即成為統一性之原則；此變化統一之形式，是為形式中之形式，是美學上之所稱的「多樣性的統一」。

多樣就是變化。變化可消除呆板，使之產生興趣；但若是多樣變化而沒有限制時，就會變得支離破碎，因此必須以統一加以統率，使之有相制相衡之作用。在造形活動中，各造形單位之間，具有等質與

習 題

1. 敘述造形的意義。
2. 試舉一產品為例，說明造形與設計之關係。
3. 何謂自然形態？
4. 何謂人工造形？
5. 形的決定要素為何？
6. 試舉例說明造形美的原則。

第二章　造形的表現

2-1　表現行為的意義

　　從事造形設計的工作，一般人所面臨最大的問題就是無法將自己腦海所想的意象（Image）、概念（Concept）、思維（Idea）使之視覺化。腦海中的東西是無形的、抽象的、形而上的，因此若無法將之視覺化就無法讓別人了解自己所想的，雖然語言是其中一種溝通傳達的媒介，但畢竟語言仍屬半抽象的表現方式。

　　表現造形創作的行為是傳達重要的手法，如何能表現的淋漓盡致就看個人的造形表現之功力，可透過許多的方法如草圖（Sketch），構想圖（Concept Sketch）、立體組合圖（Assembly Sketch）、粗模（Rough model）、草模（Mockup）、原型模（Proto-tgpe）等等，當然現今高科技的成果也能進行電腦模擬（Computer Simulation），透過電腦模擬真實造形的狀況。表現的手法很多，如何選擇適當且快速的方式，又是表現行為另一重要的課題。但盡管是平面的表現或是立體的表現，其實都期望將意念傳達出去，而且要很明白清楚的交代，也因為這一層的關係，吾人對造形的表現就不得不更細心嚴謹的處理。

2-2　表現能力的必要性

　　設計領域不斷的擴充，設計程序的專精使得現代設計產品正面臨一個形態的蛻變。任何的設計都需要創意的概念，而設計師則扮演著把構想轉換成實體模型的執行者，他是將語言及構想轉換成實在的三次元形態，然後再進入量產的形態。

　　設計過程的發展可透過閱讀或瀏覽構想發展圖、設計規劃圖或電腦模擬，且設計師可不必親自動手。但是一旦要從意念構想階段轉換成具體化、視覺化時，表現能力的強弱則將大大影響所表現的品質（Presentation Quality），因此表現能力是設計人員必須培養的基本動作。其實換個角度來看，欲從事造形創作者本身不具備造形表現能力，絕對無法應付造形活動過程大量的輸出要求，光有一腦子的好構想卻只能用說的，豈不是非常的可惜。

　　表現能力的養成除了有助於構想視覺化之外，在表現過程中同時可以激發新的構想，謂之構想中之構想（Concept among Concept）；通常腦子裏想的是一個造形的雛型，是模糊的，輪廓不明顯的，只有在透過親手將構想一筆一筆的鈎畫出來或是透過模型製作的過程時，我們的眼睛才會感受到原來腦子裏想的東西竟是如此。這時因為眼睛有視覺美修補作用，自動的提醒腦子該如何修補正在進行視覺化的造形，所以表現時很自然的會產生水平

式的構想發展（Lateral Thinking），讓所表現出來的最終的形趨近理想狀況。

2-3 表現方法之運用

造形創作者或設計人員（可涵蓋比較廣泛的羣體），透過利用模型、計劃、草圖來表達自己針對某個特定的概念的意像。可運用的方法其實還不只本文中所提出的，只要能夠完整毫無破碎的將抽象的概念變成具象的實體，不管是 2-D 或 3-D 都可能是一個有價值的轉換工具（Transformation Tool），以下略舉例說明一些高效率快速的造形表現法。

2-3-1 構想草圖（Concept Sketching）

在所有的方法中，草圖方法可說是最有效而且也是最具經濟效益及時間效益的。換句話說，它是最節省、耗時最少的表現方法。

大略有兩種的草圖方式，在整個設計與創作過程中都含有不同的功能及表達的方式。首先是摘要式草圖（Memo Sketch），這是設計者爲了確認或發展其原始的構想、自己隨意的作畫，並且不需給第三者參考的圖面。第二種是構想精描圖（Concept Rendering），當設計者的構

想比較完整與成熟時，藉由構想精描圖來向第三者傳達其概念。第一種的方式比較沒有特別的技巧，因爲那只是給自己看的。但是第二種則必須表現的非常吸引人，無論在形狀、結構、材質及色彩上都必須讓觀賞者一目了然。

近來設計過程發展的速度，因著設計案子的多樣化而加快了許多。這造成草圖工作被省略的趨勢，在許多的個案中需要大量時間完成的精描圖已逐漸被省略掉，通常在構想草圖上直接上色處理，使得在這階段過程中所耗費的時間大爲減低。

(1)摘要式草圖（Memo Sketch）

摘要式草圖主要用於最初階段的發展，設計者可藉之確認自己腦中的意像並且可以大略的組織整體基礎架構。這種草圖只有單一功能，只要設計者本身看得懂就達到它的目的了。它甚至不須給第三者觀賞。因爲它不是用作展示用的，所以也不牽涉到什麼特殊的技巧。但是有時候可能需要加入一些說明文字以補充草圖本身無法完全表達設計者的構想。

徒手式的草圖可以很快的記錄下所思考的意像，因此如鉛筆、原子筆、簽字筆或麥克筆都是可以快速完成的草圖的工具。

(2)展示草圖（Presentation Sketch）

這種草圖的形式必須讓第三者能夠意識到圖中的內容，並且可以比較出設計的特點。基於這種草圖可以表達的比較清楚，因此在產品造形設計中是一種最受歡迎的草圖表現。

透視法與立體表現是這種草圖經常使用的技巧，無論使用任何一種，草圖必須要詳盡描述造形、結構與質感的細節。在發展一個造形時，設計者必須大量繪製這種展示型的草圖，有時候為了製造視覺效果，可以加入劇情式的草圖（Dramatic Sketch），一方面可以說明該造形的將來用途、配合的環境，另一方面也可以豐富了整個展示的圖面。

為了達到上述的效果，建議使用草圖紙（Layout Paper）、模造皮紙（Vellum Paper）或色紙（Coloured Paper）。麥克筆用在草圖主要部份，粉彩則用在一些可以省略的部份。

(3)**構想精描圖**（Concept Rendering）

精描圖是在一個造形構想完成時用以表達的草圖。整個形態、質感、色彩、結構及平面上的文字（Graphics）都必須表達的非常的詳細以便讓人能夠完全了解所要展現的設計。這種的精描圖需要高度視覺品質的傳達，主要是提供給客戶或相關的人來檢視用的。

就如前所述，基於設計過程發展的神速，一切講求效率的時代下，設計師不被允許在草圖上花費太多的時間，導致許多設計師開始放棄使用耗時的精描圖，而採用構想精描草圖或是展示草圖，它只需要在圖面上加入一些背景及一些的說明就能增進整體的印象。

2-3-2　構想草圖之技巧

構想草圖技巧大體上可分為三個種類：(1)線形繪畫草圖（Line Drawing Sketching）、(2)明暗草圖（Value Sketching）及(3)亮線輪廓草圖（High Light Sketching）。

(1)**線形繪畫草圖**（Line Drawing Sketching）

線形繪畫草圖在所有草圖方式中最為普遍，因為它太簡單了。它的使用頻率比透視圖來得高，而且以造形的塑造比展示的用途來得大，但基於有省略草圖的趨勢，造成線形繪圖的品質漸漸提升到可用於展示用，只需要在線上多做變化，包括一些陰影處理。

(2)**明暗草圖**（Value Sketching）

在一般正常情況下，明暗草圖是非常充實有力的圖形輪廓表現方式，可以在圖形各個面繪上陰影以增加其立體感。這裏的範例則是以圖形嵌入背景陰影來凸顯圖

形輪廓，有點類似圖形反射（Stylized Reflection）。

首先可先以原子筆或簽字筆勾畫出造

形的輪廓外形，然後以複合式工具如麥克筆、粉彩、色鉛筆等等來填充圖形內容並使用省略細節方法（omit method）。

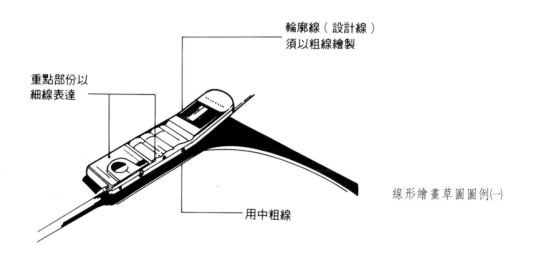

重點部份以
細線表達

輪廓線（設計線）
須以粗線繪製

用中粗線

線形繪畫草圖圖例(一)

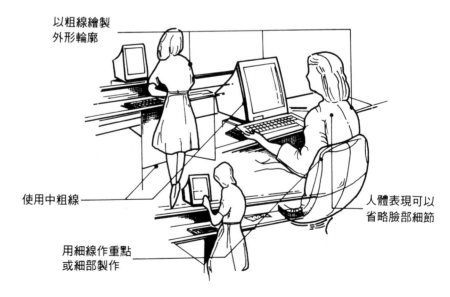

以粗線繪製
外形輪廓

使用中粗線

用細線作重點
或細部製作

人體表現可以
省略臉部細節

線形繪畫草圖圖例(二)

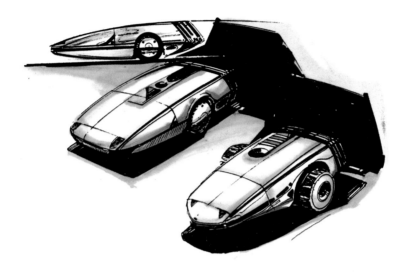

明暗草圖圖例

(3)亮線輪廓草圖(High Light Sketching)

　　這是在一張暗色紙上以亮線勾畫出外形的方法。通常若產品主色是紅色,則使用紅色色紙,若是藍色產品則便用藍色色紙。亮線的勾畫以白色筆完成,至於陰影、反光及影子則以麥克筆、粉彩或廣告顏料來完成。

　　這種方法比起在白紙上進行草圖繪製與上色要來得快及節省許多的時間。

不銹鋼鍋

2-3-3　構想圖繪製示範

範例　　**汽車造形**

說明

①首先在 Layout Paper 上以徒手的方式，素描出所構想的草圖，不必拘束可隨意自由的發揮。

②大致完成第一張草圖後，再以一張 Layout Paper 疊到第一張草圖上，再將構想以比較精細的線條描出草圖。

③完成第二張的草圖。

④重覆先前的步驟，再用一張 Layout paper 疊上去，利用一些工具如直尺、橢圓板，以粗線勾出造形之主輪廓線。

⑤完成第三張的草圖。此時的草圖比原來的要精緻多了。

⑥最後是上色，運用麥克筆、粉彩、色鉛筆等複合使用。處理背景及畫上標籤。

2-4　紙模型造形表現

在設計過程的課題之下，設計者永無止境的需要一些方法與媒介來表達他的意念或構思，在精確的情況下讓別人了解其構想。就如先前探討過的有報告形式、草圖方法、繪畫素描或是模型。

將構想具體化有一些步驟與準則可依循，如形態、體積、品質及色彩，這是超次元的表現。接下來應該是藉著模型之技巧，而這技巧是一種多重次元的表現（Multidimensional Expression）。模型大略分成以下數種：

(1)意像模型（Image Model）

用以發展與鑑定設計者本身的意像及構想。

(2)粗模（Rough Mockup Models）

用來具體化、比較、研討或鑑定意像及構想。

(3)展示模型（Presentation Models）

作為展示用途，並提供了最終研究結果的資訊。

(4)原型（Prototype Models）

亦稱為功能模型，主要是作為實驗用但卻具備了該產品應有的功能。

紙模型可以作為展示用模型，但它必須有足夠的加工處理及表面修整。此外，

與其他材料模型相較之下，紙模型擁有更容易的加工性並且不需要特別的設備或工具。在速度上及成型方便性上都優於別的材料模型。它們不弄髒我們的手，材質非常的輕，設計者可自由的携帶。除了以上這麼多的優點之外，有一點是它的缺點：在三次元圓弧的造形如多重 R 角的結合，在油土模型是非常簡單的事情，但在紙模型上卻是一大障礙。為了彌補這個缺失，綜合使用一些發泡材、尿素材及壓克力材。

在此提示一些方法協助您完成紙模型，建議使用一些真實的配件如旋鈕、開關、液晶顯示板等等，直接裝配到紙模型上。一來可省略製作的困難，二來既美觀又增加模型的真實性。

2-4-1　紙模型板的特性

紙模型板含有一種夾層的構造；三層的結構中上下兩層是純白色的紙皮夾著中間一層的發泡板材。這樣的材料結構可使用美工刀裁割、表層紙的剝皮、銼子或沙紙的刨削、彎曲、曲面成形等等。而且表面亦可噴漆或水彩塗色。甚至若模型最後加上卡典西德（Cutting sheet）、色調片（Screen tone）或轉印字（Instant lettering），將使模型更真實化。

規格：B1 格式（800×1100mm）　　厚度：1mm、2mm、3mm、

　　　B2 格式（550×800mm）　　　　　5mm、7mm

　　　B3 格式（400×550mm）　　　　產品的方向性：

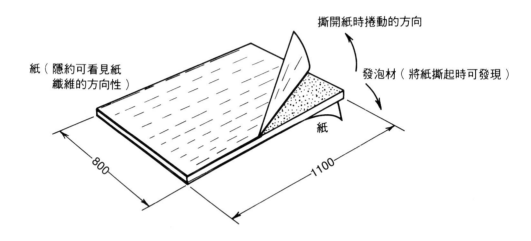

撕開紙時捲動的方向

紙（隱約可看見紙
纖維的方向性）

發泡材（將紙撕起時可發現）

紙

800

1100

瓦楞紙板模型實作： *兒童益智單元組合玩具*

①材料準備：7層貼、樹脂、
　　　　　　膠帶、色紙、黏扣帶

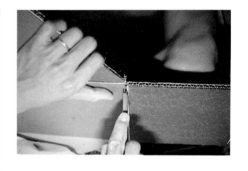

②在一整大張瓦楞紙上畫好
　　要切割的圖樣

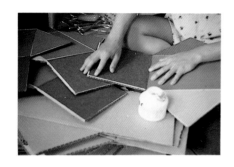

③單元體的表面加工貼上色紙

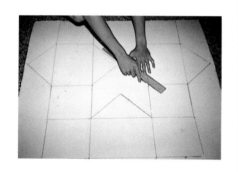

④用美工刀修整彎折處

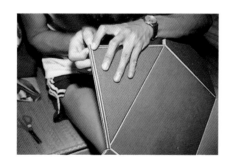

⑤用膠帶包邊

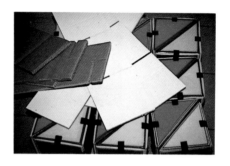

⑥完成單元體後進行架子製作

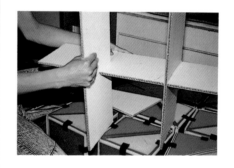

⑦架子組合一

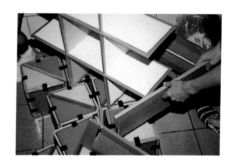

⑧架子組合二

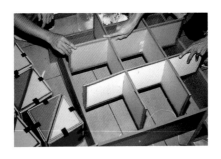

⑨架子組合三

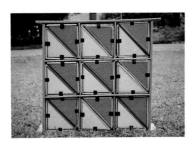

⑩模型完成

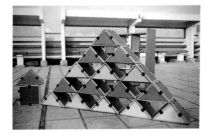

⑪模型展示

2-4-2 模型板的屬性

尺 寸 精 度：有效厚度自 0.5mm 開
　　　　　　始。

平 坦 性：佳。

二次元面性：不成問題

立 體 性：在某種程度上可行，若
　　　　　　結合其他材料使用則可
　　　　　　增加其成形性。

R 角 表 面：從溫和至陡斜的曲度是
　　　　　　可行的。

球 狀 表 面：決定於我們所製作的模
　　　　　　型。

塗 　　　　 裝：可使用水彩、壓克力顏
　　　　　　料、噴漆等。

（註：塗裝就是表面處理，如噴漆等。）

注意：若使用漆器或具腐蝕性塗
　　　料時，模型板面須先塗上
　　　底漆如壓克力顏料，因為
　　　它會腐蝕發泡材料。因此
　　　應當避免使用此類塗料。

最 終 修 飾：可貼上一些薄膜、轉印
　　　　　　字或線條。

2-4-3 模型板加工法

⑴切割

①只切割紙皮而已。

將美工刀靠著鐵尺往下壓調至
短鋒，進行切割紙皮工作。

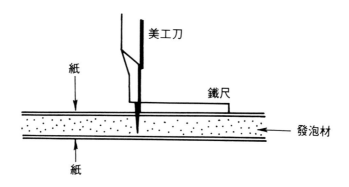

②切割紙皮及發泡材而保留底層的
　紙皮。

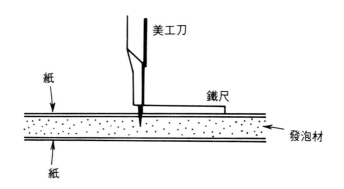

③切割：當完成第②的步驟後，再
　　將底層紙切割。

　　注意：當握著美工刀緊靠鐵尺切
　　割時，切勿傾斜刀片，拇指、食
　　　指、中指夾緊美工刀。

④切割 R 角：(a)在紙板上先畫出
　一個弧角。(b)先切割直線而已。

(c)將模型板反面亦畫上弧角，然
後只切割一半的厚度。(d)再將模
型板翻回正面並將剩餘厚度切

割。

　　注意：只能使用刀鋒尖端切割。

(2)角度切割

①45°：(a)以模型板之厚度為寬度
　畫一道線。(b)只切割表層的紙
　皮，並剝去紙皮。(c)使用銼刀
　（細目）將發泡材銼磨掉，或可
　使用沙紙來沙磨。當然亦可使用
　美工刀切出 45°角的邊緣。(d)最

後完成之工作。

②以 45° 角結合兩片模型板：(a)準備一片切有直角邊緣的模型板。(b)在切有 45° 角的模型板上貼上雙面膠帶。(c)將兩片模型板黏合起來並以熱熔膠在結合縫上做補強，也可使用其他形式的膠。

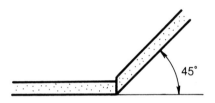

③在一片模型板上製作 45° 角之 V 形切割：(a)在模型板上以厚度為原則，畫出具寬度的線條。(b)在一條線上只切割表皮，另一條線上則連發泡材一併切割，然後將表紙皮剝去。(c)將模型板往外翻折，然後將發泡材去除掉。(d)在折線上塗上膠合劑。(e)最後將模型板結合起來了。

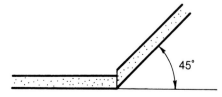

④ 90° 角 V 型切割：(a)在一片模型板上畫一道中間線，兩邊以板厚為寬度各畫一道線。(b)在中心線切割到發泡材部份。(c)在雙邊線上切割紙皮部份並將紙皮去除。(d)把模型板往後折，然後將發泡材以 45° 角磨掉。(e)塗上黏合劑並膠合起來。

(3)邊緣 R 角成形法

① 小邊緣 R 角 1（低於板型板厚）。

用銼子成形 R 角邊緣

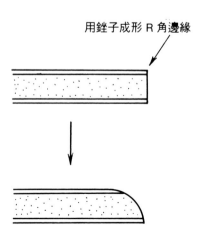

②簡易 R 角（板厚程度）：(a)在欲彎曲的面之背後切割一道紙厚的線。(b)以這道線為準往內折並以熱熔膠固定。(c)以稍大於板厚切割兩道線之折法。(d)若是單一切割線，R 角大約相等於板厚。

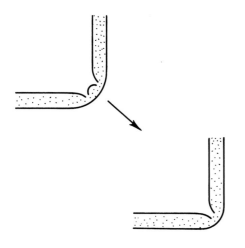

③R 角約板厚，以 V 型 45° 淺切割：(a)在中心線的兩側以板厚各畫一道。(b)淺型切割成 45°。(c)將它們折好及以熱熔膠固定起來。

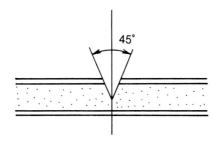

④R 角約板厚，以 V 型 90° 切割：(a)以板厚寬度在中心線兩旁作成 90°。(b)淺 V 型切割。(c)折曲模型板後用熱熔膠固定。

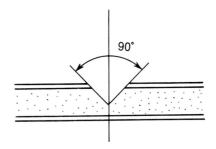

⑤兩片結合 R 角處理：(a)先畫上代表 R 角的線條。(b)在中心線處切割，在兩片的邊緣都作斜角處理。(c)在斜角處用膠合劑將兩片結合起來，然後以一根玻璃棒在這彎角上來回用力滾動，最後再以沙紙做最後表面處理。(d)滾邊處理過程。(e)R 角完成。

玻璃棒
膠合

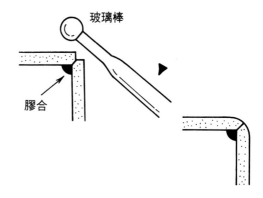

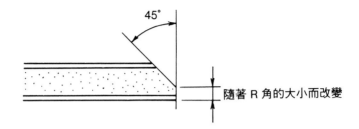

45°

隨著 R 角的大小而改變

⑥順著模型板材質方向彎曲 R
 角：(a)在板上畫上欲彎曲寬度的
 線，只切割紙皮部份並將紙去
 除。(b)在這個部位作彎曲處理便
 可完成。

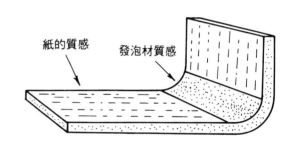

紙的質感　　發泡材質感

習　題

1.試繪製一產品圖，由構想草圖至精描
 圖。
2.試以紙模型板完成一產品模型。
3.試以發泡材完成一產品模型。
4.試以 ABS 板材完成一產品模型。

範例一、模型板加工

(1)剪切　①切紙層
　　　　　②切保麗龍層
　　　　　③切底層紙
　　　　　④切斷

(2)切圓角（切 R 角）

(3) 45° 二片結合

(4)一片 45°角型切割

(5) 90°切割

(6)同(5)

(7)二條線切割

(8)小圓 R 角

(9)膠接

(10)R角成型

(11)R角成型

(12)圓角製法

範例二、發泡材模型製作

A.玩具

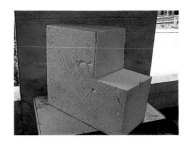

①發泡材鋸切可用金工鋸條鋸切

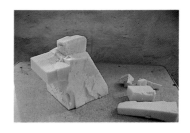

②割型

③研磨，用砂紙或銼刀

B.電風扇

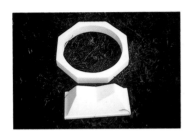

①切割成型

②研磨，用銼刀、砂紙研磨

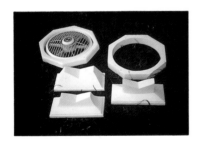

③研磨成型

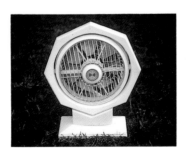

④組合

範例三、ABS 塑膠片模型製作過程

小型吸塵機

①製作木模—畫線、打樣

②用線鋸機鋸出圖形

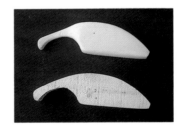

③研磨

④精磨

⑤在真空成型機中成型
　ABS 塑膠片成型）

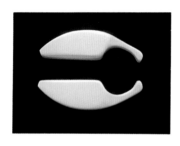

⑥ABS 切割成型

⑦組合成產品模型

⑧同⑦

範例四、黏土模型製作

機車黏土模型製作範例

　　工業產品設計上製作模型所使用的黏土爲 J525，其顏色爲棕色，它的加熱溫度約爲 62℃±2℃，這種黏土加熱冷却後會變硬，因此製作時要求精密，適合大型模型製作，汽機車工業使用之製作模型甚多。

　　另一爲桂黏土，其顏色爲灰色，加熱之溫度約爲 40℃±2℃，此種黏土即使冷却後仍會保持一些柔軟性，其加工性優良，造型表面優美，設計師需具備高度技巧方可達成。此類黏土用於汽機車模型之製作。

　　尚有一種黏土爲 α 黏土，是最近才開發出來的，它的顏色爲淺灰色，加熱溫度爲 45℃±2℃，使用的範圍甚廣，冷却後較工業用黏土柔軟，其加工性良好，很適合初學者，模型完成後之表面狀態良好，此類材料適合大小不同的產品模型，極具價值性。

①機車底盤骨架之製作。

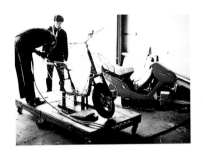

②整臺骨架成型。

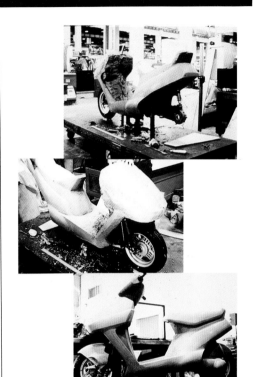

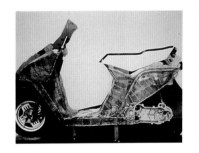

③敷上鐵絲網使之成爲三
次元立體之骨架模型。

⑤堆積加熱軟化後之黏土，
等硬化後用各式黏土刮刀
刮修整型。

④ 同上

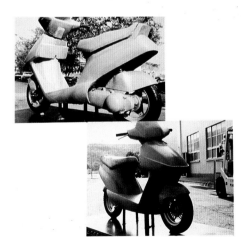

⑥完成之機車黏土模型。

範例五　石膏模型製作

　　本項石膏模型作業之製作方法可採廻轉體（Turning）方式及（或）型板廻轉法（轆轤）方式來製作，其製作方法可參照廻轉體製作法或廻轉法製作完成之。

茶具組

①茶杯

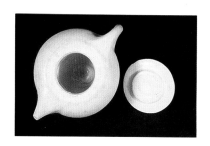

②茶壺（壺及蓋）

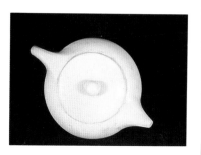

③茶壺

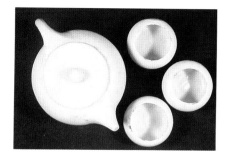

④茶壺及茶杯

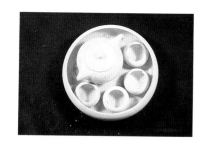

⑤茶壺、杯、盤組合

第三章 材　料

觀察我們周遭的環境，即會發現在這個物體的世界中，無物不是由材料所構成；人類的文明及生活，也經由材料科技的發達，而有了豐美的成果，如合成纖維的發明，使得服裝的外貌更多彩多姿，適用的範圍更可上天下海；又如光纖材料的突破，使得人與人之間的通訊更加迅速便利；再如塑膠材料的發達，更是大幅的影響了人類的生活。

對於從事設計的人而言，材料也是不可或缺的主角；在設計過程中，設計者藉由不同的材料來表達及激發其構想，並仔細考慮適合於最終成品的製造材料，選擇恰當的材料可使成品的形態美充分表達，機能性更加完全，並符合經濟效益。

材料一般而言可分為三大類：

①無機材料：如金屬材料、陶瓷材料及玻璃等。

②有機材料：木材、塑膠、紙、纖維、皮革等。

③複合材料：有兩種以上材料組合，複合而成，具有單一材料所無的特性，有：有機類、無機類及有機無機複合類。以下開始介紹設計中常用的各種材料。

3-1　油　土

油土，亦稱油黏土。普通一般的油土在一年四季中，會因溫度的變化而影響其硬度，但品質較好的油土其硬度則不致變化太大。

通常為了便於塑形，可把油土加水予以適當的濕潤，使其硬度變軟，但乾燥後常會產生變硬、收縮、裂痕等現象，故使用時須留意此缺點。

油土經常用於構想草模或研究草模（Study Model），但因其具有柔軟之性質，對於細長的、薄的、小的部份則較難表現，應予避免，非不得已時，則以鉛線、金屬網做芯，加以固定及支持。

油土易溶於香蕉水或松香水（Thinner）或丙酮，所以作業完後，手及器具等之清潔，就可使用此溶劑處理。不過為防止肌膚乾裂，使用此溶劑清潔後可再抹上乳液或護膚霜等加以整肌。

3-2　熱可塑性黏土

熱可塑性黏土和油土類似，但其特點在於：其硬度隨著溫度而變化，在常溫狀態下它是非常硬的，加熱後則軟化，但若放置冷卻後又會回復原狀。此種現象可反覆許多次，故此種黏土可多次使用。

用熱可塑性黏土從事造形製作時，加熱或冷卻時往往會引起收縮，模型內部有木材或金屬芯的大型模型會龜裂，表面有

剝離的現象，若加溫至 80℃ 以上時，則會引起各部份的分離現象而無法使用，因此，使用此材料做造形練習時，須注意此缺失。

利用此黏土造形後，可在其表面加以塗裝，使其表面變得更嚴密、光滑。塗裝

竹篦

製作油土及粘土之工具

時可先用水溶性的合成樹脂塗料先塗佈其上，再選擇有色塗料進行塗裝。此外須注意，亮光漆等類之溶劑不能直接塗裝。

（註：塗裝就是表面處理，如噴漆等。）

熱可塑性黏土作業後之清潔程序和油土相同。

3-3 石 膏

石膏（Gypsum）又稱燒石膏或熟石膏。化學原料爲含水硫酸鈣（$CaSO_4 \cdot 2H_2O$），純生石膏爲白色，不純粹生石膏則含有小量的石灰石、矽土及礬土而呈淡

灰色。將生石膏在高溫中煅燒，除去化學式中的 H_2O 成份後，即成 $CaSO_4 \cdot 1/2 H_2O$ 之分子式的熟石膏。依其煅燒溫度的不同可分成下列數類：

一、煅燒溫度不超過 190℃，不完全脫水者：

①燒石膏粉——由純粹生石膏燒成。

②石膏水泥——在純生石膏中加入其它成份，可使其延遲凝固時間。

二、煅燒溫度超過 190℃，完全脫水者：

①塗壁石膏——又稱水泥石膏，由純生石膏燒成。

②硬面石膏——將硼砂、明礬等加入純生石膏中燒成。

當熟石膏與水混合後，分子本身產生

結合作用而硬化，並回復原來 $CaSO_4 \cdot 2H_2O$ 之結晶組織，我們即利用此現象，從事造形練習及模型製作。在石膏中加入膠、硼砂等成份，可延緩其硬化過程，若提高溫度則將延長其凝固時間。硬化後石膏之強度是依水與石膏的比例而定，若加入毛髮或木質纖維則可增加其強度。

利用石膏為素材來從事造形活動時，其工具有鉢、金篦、木鎚、金屬剪刀、鉗子、刮刀、挫刀等。由於石膏的成份含有硫酸基，易將鐵等金屬物品氧化且具腐蝕性，因此使用於石膏造形的金屬工具使用後須立即洗淨，以防生鏽。其它相關的造形輔助材料有：鉀肥皂、軟肥皂（脫模用）、棕櫚繩、鉛線、麻纖維等，此外使用加熱後之凡士林與松節油溶液也是極佳的脫模劑。

3-4 合成樹脂

合成樹脂又稱為塑膠（Plastics），它是模仿橡膠、松香等等天然樹脂之化學成份，運用人工方法製作而成的產物，故稱「合成樹脂」（Synthetic Resins），又可稱「聚合物」、「高分子化合物」。工業化生產的塑膠始於 1909 年誕生的酚（Phenol）樹脂，由於其性質優異，種類繁多，故在許多方面已取代了木材、金屬、玻璃等傳統材料，而成為當代使用最廣泛的材料。

目前，塑膠材料幾乎全以石油為原料，因此隨著石油的漲價，塑膠原料的價格亦隨之上漲。同時，根據預測，地層的石油將在半世紀內用盡，所以，塑膠的製成方式應再會有改變。塑膠的廣泛利用豐富了人類的生活，但另一方面由於回收不易，處理困難，因此也產生了公害問題。所以，如何妥善而有效的利用塑膠材料，是所有使用塑膠材料者的課題。

3-4-1 塑膠的性質與分類

塑膠的種類繁多，性質各異，且由於材料科技的發達，時有新產品問世，就一般的特性言之如下：

(1)可塑性大，可任意成型。
(2)對酸、鹼等化學藥品之抗蝕性強。
(3)耐衝擊、振動。
(4)富光澤，能自由地著色及做任意造形。
(5)二次加工如切削、接合、表面處理等容易加工，且費用低廉。
(6)電、熱絕緣性佳。
(7)耐熱性不佳、受熱膨脹性大，用於低溫時大多會脆化。
(8)易磨耗、過重的負荷會產生變形。
(9)易燃，燃燒時有些會產生有毒氣

體。

⑽比重輕（大多在 1.0～2.0 之間），韌性較金屬低，強度亦不高（大部份在 10kg/mm²以下）。

⑾易受溶劑侵蝕，尺寸會產生變化。

⑿部份材料會因陽光（紫外線）的照射而變質。

塑膠的分類法相當多，最常見的分法是依其對熱的反應分為：熱塑性塑膠（Thermoplastic Plastics）和熱固性塑膠（Thermosetting Plastics）兩大類。若依實用性的觀點而言，則可分為：(A)工程塑膠——高強度，剛性大，用於構造及機構零件上。(B)泛用塑膠——廉價，用於日常用品、農業、包裝材料等。(C)特殊塑膠——高價格、耐熱性佳，具自身潤滑性等特殊性質。

3-4-2 熱塑性塑膠

熱塑性塑膠具有遇冷凝固，受熱溶解的特性；製造成品時即利用此種特性將原料加熱，呈熔融狀態後灌入模具內成型，冷卻後即固化。製作之成品若再受熱會再呈流動熔融狀態，呈現出可逆性的變化。

熱塑性塑膠的種類眾多，目前產量約為熱固性塑膠的 3 倍，較為常見的如下：

⑴聚乙烯（Polyethene, PE）

為所有塑膠中產量及使用量最多，最

具代表性的泛用塑膠。依密度大小分為硬質（高密度）及軟質（低密度）。其性質為：

①外觀呈乳白色，蠟狀，質輕且能浮於水。

②耐化學性、耐電性均佳，且耐水。

③具撓性，耐衝擊、耐寒。

④其薄膜不透空氣及水蒸氣，但可容臭氧通過。

⑤變形及成形的收縮較大，無法做精密成形。

⑥耐紫外線性、耐風化性不佳。

⑦荷重狀態下易因藥品而產生龜裂情況。

⑧可燃，燃燒時會產生蠟臭味。

⑨接著及印刷困難。

一般常見的製品有：塑膠袋、包裝材料、密閉容器、日常用之容器、膠帶、繩索等線材類、管路、砂窗網、汽車座墊、玩具等等。

⑵聚氯乙烯（Poly vinyl Chloride, PVC）

為較早即工業化的塑膠，用量僅次於聚乙烯。單獨存在時較強韌（硬質ＰＶＣ），加上 30％～50％ 的可塑劑會軟化有彈性，但若可塑劑含量太高，會逐漸揮發於空氣中，並引起荷重龜裂現象。其性質

為：

①耐水、耐酸鹼、耐藥品性佳。

②電氣絕緣性佳，難燃而不會自燃，但燃燒時會產生有毒氣體。

③自 65℃ 時即開始軟化，低溫時耐衝擊性不佳，故使用範圍有所限制。

④因彎曲或照射紫外線時引起劣化，且表面易白化。

硬質聚氯乙烯常用於：水管、長條椅、浪板等。軟質材料則用於：包裝用薄膜、膠布、絕緣膠帶、電線、容器、玩具等。

(3)聚丙烯（PP）

外觀及觸感等與高密度聚乙烯極為相似，但其比重為所有塑膠中最輕的。聚丙烯具有一其他塑膠所沒有的特性：鉸鏈效果，因其分子鏈呈現一種規則性，束狀的排列，所以可製出耐久使用的製品。其性質為：

①表面硬度高，不易起刮痕，具有美麗的光澤。

②耐溫性佳，可達 110℃～140℃。

③耐衝擊、磨耗、耐藥品性佳。

④高週波絕緣性，耐荷重龜裂性較聚乙烯好。

⑤耐候性不佳。

用途和聚乙烯極為相似。由於其耐熱

性佳，因此很多食器都使用其為原料。此外，因其具鉸鏈效果，故組合式容器、家具、家電用品的箱殼等經常利用其為原料。由於分子鏈具有極大的伸展性，所以極需強大拉力的製品如：包裝用繩索、各種袋子、蓆面等也利用其製造。

(4)聚苯乙烯（Polystyrene, PS）

因熔融黏度低，是熱塑性塑膠中最易成型的，具美麗光澤、透明、質輕硬度高，一般分為：一般用、耐衝擊用及耐熱用三種，其性質為：

①強度及剛性大，電氣特性及耐水性佳。

②燃燒時會產生大量灰塵及臭味。

③耐熱性（60℃～80℃），耐衝擊性不高。

④若遇有機溶劑會產生溶解及龜裂現象。

其用途有：日用雜貨、電氣零件、文具、塑膠模型、機械零件等之製造等。

發泡後之聚苯乙烯色白而質輕，具有彈性，常用來做為包裝材料，又因具有耐熱性，故被用為速食麵的容器及隔熱材。

(5)壓克力樹脂（Acrylic，又稱丙烯樹脂）

壓克力由於透明度很高，光透過率為90～92％，屈折率為 1.48～1.50，足以比擬水晶玻璃，故又稱有機玻璃，常取代玻

璃來使用。其性質爲：

①質硬、抗拉、抗壓強度良好。

②成本低，抗酸鹼性佳，耐風化性佳，耐候性良好。

③耐衝撞性爲無機玻璃的 8～10 倍強。

④吸水性低，電氣絕緣性良好。

⑤能自由著色，表現各種鮮艷的色彩。

⑥加工成型容易。

⑦耐熱性低，耐磨性較差。

壓克力的用途廣泛，因其耐候性佳，因此大部份的招牌皆使用其製作，其它尚有：光學儀器、照明設備、車燈、隱形眼鏡、電氣零件、建材及文具用品等。

(6)聚醯胺（Polyamides, PA）

一般俗稱爲「尼龍」，依其分子鏈中碳元素的含量，可分爲 6-尼龍，6.6-尼龍，6.10-尼龍，11-尼龍等多種。其性質爲：

①抗拉及耐衝擊性佳，表面硬度高。

②熔點高，高溫時強度不會減小，低溫時並無脆化現象，密度、強度可與金屬匹敵。

③耐化學性強，不受到鹼、酒精、油等之作用。

④耐磨耗性佳，且具自身潤滑性。

⑤易受無機酸作用，可溶於蟻酸、酚液中。

⑥具有吸水性，故電絕緣性不佳。

⑦成型收縮率大。

在用途上，因其具有韌性及耐磨耗性，故大量地應用在軸承、齒輪、凸輪等機械零件上，同時也廣泛地用於紡織上作成衣料、襯衫、內衣等，此外尚有包裝用伸縮薄膜、管子、筒子等，也可做粘著劑。

(7)聚碳酸酯（Polycarbonate）

爲常見之工程塑膠，近來更取代了鋅、鋁之類的金屬鑄品，其性質爲：

①透明、淡褐色的外觀，屈折率高，有漂亮光澤。

②耐衝擊性極大，厚度 25mm 以上的可抵擋子彈。

③不易變形，吸水率小，可用於製造精密尺寸的產品。

④耐熱、耐低溫，不自燃，耐候性佳。

⑤易彈性疲乏，會引起脆性破壞。

⑥抗鹼性弱，在高溫中容易分解。

其用途有：用於電器產品上，如鏡片、家電用品的零件、電子機械的零件、燈具，及用於機械方面，如軌道車輛、汽車和飛機零件，其它尚有：玻璃窗、電話亭、安全帽、潛水鏡等。

(8)聚縮醛

為代表性工程塑膠，和聚醯胺、聚碳酸酯同列，呈不透明的乳白色。其性質為：

　①機械强度大，耐磨耗性佳，不易變形，黏性强。

　②可適應相當大的溫度變化，耐高溫。

　③彈性疲乏之耐力為熱塑性塑膠中為高者。

　④能承受反覆撞擊，抗力高。

　⑤能完全燃燒。

　⑥易受强酸侵蝕，接著性不佳。

　⑦耐氣候性不佳。

其用途為：齒輪、軸承等機械零件，電器零件的開關和馬達零件、拉鍊、水栓等日用品。

(9)飽和性聚酯

一般稱為 PET，不飽和性聚酯樹脂則是熱固性塑膠。其性質為：

　①高度耐熱性，强韌，不易變形。

　②耐磨耗。

　③電氣特性佳。

因其耐熱性佳，故為工程塑膠中之主要原料，又因其可使二氧化碳不易通過，故多做為碳酸飲料之包裝瓶（保特瓶）及醬油瓶，另外尚做成錄影帶、錄音帶。使用玻璃纖維强化後之 PET，剛性可比擬

金屬，用來做冷暖氣機的風扇、微波爐、鐘錶等零件。

(10)氟類樹脂

此類樹脂乃是構造中含有氟分子的塑膠之總稱，其價格在所有塑膠中最為昂貴，因此也造成利用上的阻礙，但由於其特殊的性質，因此使用量亦逐漸增加。其性質為：

　①在大範圍的溫度差中，特性不變。

　②摩擦係數小，抗藥性極佳。

　③性質柔軟，遇强大外力易磨損。

　④因其加熱時不易產生流動，故成型困難。

氟類樹脂的用途是做各種製品的表層被覆材料，如：軸承、齒輪、襯墊、墊圈、門溝、高週波零件、藥品容器，以及電子鍋、不沾鍋和電熨斗的表層，此外，也用來做人工臟器，如人造血管。

(11)聚醋酸乙烯（Polyvinyl Acetate）

無色透明且無味，因易溶於溶劑中，所以使用來做為塗料及接著乳劑，及製造共聚合體。

聚醋酸乙烯可用來做聚乙烯醇，它是一種能溶於水的塑膠，為製造漿糊和感光性塑膠的原料。

聚醋酸乙烯和聚乙烯組合成的共聚合體稱為 EVA 樹脂，外觀呈無色透明橡膠

状，具有反彈性，耐候性佳，在低溫中具有可撓性，其用途為：水管、手套、鞋類及鞋底、重包裝用材料、人工草坪、熱溶解接著劑等。

(12)纖維素類樹脂

以纖維素為原料製造的塑膠，成型性及加工性皆十分良好，且能自由著色。

硝酸纖維素（又稱賽璐珞），具有美麗光澤且透明，表面硬度高，二次加工性良好，但易燃。用以製造文具、坐墊、傘柄、玩具等。

醋酸纖維素（Cellulose Acetate）是硝酸纖維素的改良產品，外觀透明，難燃，耐衝擊，但因吸水率大，尺寸不甚穩定，常用來製作：眼鏡框、玩具、牙刷、時鐘外殼、底片等。

3-4-3　熱固性塑膠

熱固性塑膠的原料加熱軟化溶解後，會成為流動狀態，可注入模具中，此時再繼續加熱，會起化學作用而硬化成製品，硬化後之成品即使再加熱也不會溶解，因有此種遇熱硬化的性質，故稱之為「熱固性」。

常見的熱固性塑膠有：

(1)酚樹脂（Phenolics）

這是最早被實際使用的塑膠，又稱酚醛塑料。純粹原料時相當脆弱，所以成型時多加入木粉、木漿、石棉、紙、布等填充材料，外觀呈褐色。其性質為：

①成本低，易成形及尺寸穩定。

②具有優異的耐熱性，難燃性及電絕緣性。

③機械性質良好，耐酸性及耐藥性良好。

④抗鹼性弱，熱膨脹率會引起龜裂現象。

其用途為：插座、連接器等電器用品，日用品的把手、結構材、塗料、粘著劑等。

(2)尿素樹脂

尿素（Urea）及福馬林（Formalin）結合而成的樹脂，在熱固性塑膠中為使用量最大，價格最便宜者。其性質為：

①質輕，表面硬度高，不易損傷。

②可任意著色，表面富光澤。

③具耐鹼、耐熱及耐溶劑性。

④吸水性大，尺寸不安定。

⑤不耐衝擊，容易破碎。

一般多用來做為接著劑，或玩具、鈕扣、汽車零件、瓶蓋類等，惟因加熱時會分解出福馬林，故須小心使用。

(3)美耐皿樹脂（Melamine）

和尿素樹脂為同類，但其強度、耐衝擊性、耐熱性、電氣絕緣性及耐藥品性，都比尿素樹脂來得優越。

除了上述的特性外，其表面硬度亦大，且不自燃，且遇熱並不會分解出福馬林。一般利用這些特性做成建材類的化粧板，在室內裝潢中大量使用，及做成餐具。

(4)不飽和聚酯樹脂

外觀為淡黃色、透明狀的黏稠液體，加入觸媒、促進劑使其硬化。其性質為：

①強度大，耐候性及耐水性佳。

②耐酸、耐溶劑性及電氣特性俱佳。

③成形性良好，但硬化時收縮率大，脆而易破。

④抗鹼性弱。

可利用其做成化粧板、鈕扣等，不過一般都加入玻璃纖維製成強化複合材料（俗稱 FRP），改進其脆性。

FRP 具有優異的耐衝擊性及機械性質，用途廣泛，可製造船體、車體、浴缸、水槽、釣竿、機器外殼、椅子、安全帽等。

(5)環氧樹脂

原料呈黏稠狀液體，種類區分則自可撓性到強韌性。其性質為：

①成型收縮率小，尺寸安定。

②耐熱性，耐磨耗性良好。

③耐藥品性，電氣絕緣性良好。

環氧樹脂單獨使用時，可做為金屬的表面塗料及製作電子零件，也可做為接著劑使用，因其能和金屬緊密黏著，所以在製造飛機時，環氧樹脂是不可或缺的材料。另外尚可和玻璃纖維複合，製作成FRP 類塑膠，其強化效果十分良好，但其價格昂貴，因此用途只限於化工業、航空太空業。

3-5 木材

木材是為人類所使用的古老材料之一，自古以來即和人類的生活有密切的關係，在造形材料中，可說是悠久而廣泛使用的一種素材。

木材具有下列的特性：

• 質輕，比重為 0.3～0.8 之間，但壓縮性和彎曲性弱。

• 水份和濕氣會使材質膨脹，造成誤差。

• 傳熱率低，可絕緣，但易燃。

• 具有豐富的色澤和紋理，觸感柔和。

• 易於做切削、鑽孔、接合、雕刻等處理，加工方便。

木材的種類繁多，一般將其分為兩大類：針葉樹及闊葉樹。由於受到生產區域氣候、土壤的影響，使得木材有不同的生長情況和軟硬程度。

①針葉樹：屬裸子植物，葉細長呈

堅硬的針狀，爲常綠樹，現存約有 650 餘種，其木材稱爲軟材（Softwood），適於做建材，也可利用其紋理，製成美觀的家具。

②闊葉樹：屬被子植物，葉面寬大葉脈呈網狀，包括落葉樹和常綠樹，現存約有 15 萬種之多，其木材稱爲硬材（Hardwood），適合做家具、用具。

臺灣目前常見的木材見附表。

目前所使用的木材，乃是由樹木砍伐後裁切或再製而成。在裁切時，常用的切法有四種：

①橫切：裁切方向和樹幹生長方向垂直。

②徑切：裁切方向與樹幹生長方向平行，所得板面和年輪成 90°～45°，稱爲徑面板或正理板。板面紋理較單調，但不易曲翹。

③弦切：裁切方向和木質線平行，所得板面和年輪成 45°～0°，稱爲弦面板或反理板。板面紋理豐富，但較易曲翹。

④旋切：裁切方向繞樹幹之中心線進行，主要爲切取單板供合板之製造。

裁切後依其質地可分爲：

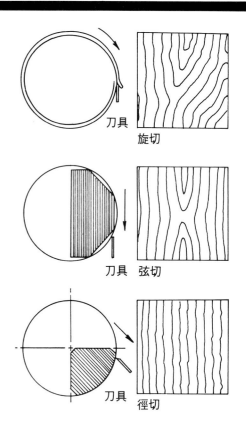

木材切取方式

（摘自李隆盛著，《工藝材料概說》）

①**心材**：由樹幹中心部份裁製，含水分少，色澤漂亮，材質堅硬不易變形，利用價值高。

②**邊材**：由周邊部份切製而成，含水量較高，適合注射藥劑，富於可塑性，可製成曲木。

③**春材**：樹木在春、夏期生長旺盛，所長成之木質色澤較淡，質地粗鬆，稱爲春材。

④**秋材**：樹木在秋冬時期生長緩

慢，形成之木質顏色較濃，質地
堅硬，稱爲秋材。

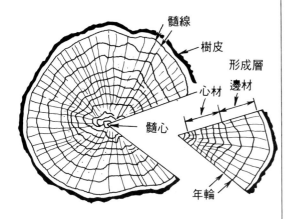

橫斷面

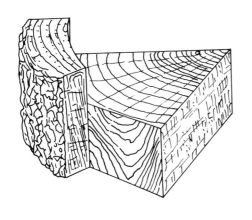

縱斷面

樹幹的構造

（摘自李隆盛著，《工藝材料概説》）

木材收縮所造成的變形

（摘自林振陽、黃世輝編著，《設計材料》，
六合出版社出版）

我們日常生活中所用的木質材料，除
了由樹木直接裁切的木板外，尚有部份是
經過合成加工，尤其因合成樹脂接著劑的
進步，更促使木材加工品的產生。這些加
工品可稱之爲人造木材，主要是由木材切
削再黏接壓製而成，它彌補了天然木材構
造不一，強度不均的缺點。這些材料包括
有：合板、木心板、削片板、纖維板、粒
狀板等。

　(1)合板：英文名稱爲 Plywood，又
可稱爲夾板。其製造方法是將木材裁切成
薄片後，一片片黏合而成，合板中薄片
（又稱單板）的數目須爲奇數，且以中心
單板對稱的每對單板紋路須平行。合板的
種類繁多，大致可分爲普通合板和特殊合
板，室內用合板及室外用合板。目前市面
上常見的合板規格有：1820×910mm（3
×6 臺尺），910×2100mm（3×7 臺
尺）及 2430×1220mm（4×8 臺尺），
厚度自 2.7～24mm。

合板的特性爲：

①消除了天然木材强度不均的缺
點，平衡了縱橫兩方向的物理性
質，減低膨脹、收縮、誤差的情
況，強度大而不易裂開。

②突破了尺寸的限制，可得到長
幅、寬幅的板材。

③由於加入了接合劑，提高了板材
耐濕及耐候性。

④由於採用壓製成形的方式，因此
可製造出曲面板。

合板常應用在隔板、天花板、牆板、
桌面、箱盒等，適於較大體積、面積的應
用。

(2)木心板：木心板屬於合板的一種，
但其心層由併合之木條構成，所以又稱木
心合板或集成板，木條排列密集的稱之爲
實心木心板，排列間斷者稱之爲空心木心
板。木心板的特性如下：

①可以集小材而製造成大的板材，
充分利用原料。

②能彌補天然木材的缺點，如：壓
縮力弱、易膨脹收縮、具割裂性
等。

③可製造出曲面板材。

(3)削片板：英文稱(Particle Board)，
其製造方式爲將木材切割成細小片狀，塗
上接著劑後，依面板的厚度與尺寸，平均

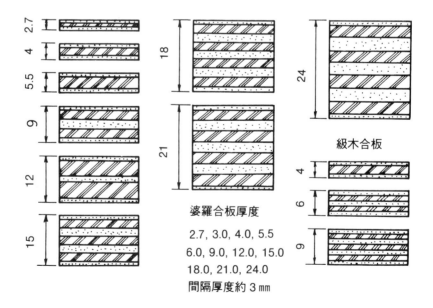

婆羅合板厚度

2.7, 3.0, 4.0, 5.5
6.0, 9.0, 12.0, 15.0
18.0, 21.0, 24.0

間隔厚度約 3 mm

級木合板

普通合板

（摘自林振陽、黃世輝編著，《設計材料》，六合出版社出版）

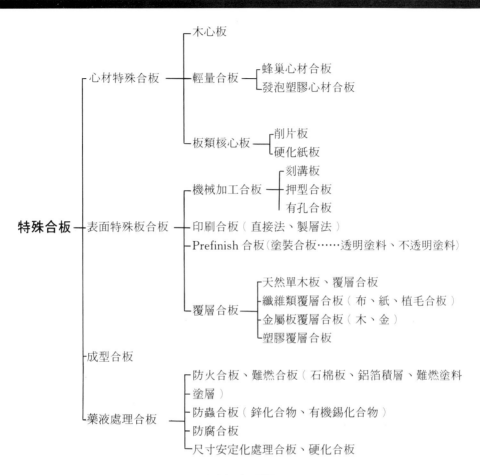

特殊合板之種類

化粧板

優良材

木心板之構成

木　心　板	用　　　　　途
1.裝潢用木心板	扶手、樓梯板、地板、門框、壁材、家具材料
2.裝飾柱裝潢用木心板	承塵板、門、門上框
3.構造用木心板	建築材料（柱、樑之類的構造材）、彎曲拱門
4.裝飾構造用木心板	建築用柱材

木心板之用途

地將木片堆積其上，經機器處理成形後，並熱壓、研磨，最後修剪完工。削片板依構造可分爲：單層、三層、多層，並可依比重分爲輕量（0.3 以下）、中庸（0.4～0.8）、硬質（0.8～1.05）。其表面粗糙，適於做心材或底材，在其表面再黏上一層合成裝飾表。其特性如下：

①異方性（物理性質隨方向而改變）低，但厚度上易有膨脹現象，故使用時需黏上單板以抑制尺寸上的變化。

②強度較弱，耐水耐候性不佳，但隔音性良好。

③製成的厚度可自 3～100mm，範圍大。

④可再製成防火加工、防腐處理、表面塗層等二次加工品。

(4)纖維板：其製造方式爲——使用酚樹脂、尿素樹脂、合成樹脂等接著劑，將木屑、蔗渣、稻草等纖維碎片加工壓製成形。纖維板依密度可分：硬質、半硬質及軟質三種，硬質纖維板因強度高，可做爲合板或天然木板的代用品；軟質纖維板質地鬆而多孔，常用爲隔音或隔熱材料。其特性爲：

①材質平均，異方性低。

②成品尺寸有極大彈性，不受限於原料之尺寸。

③加工處理如：切斷、穿孔、接著、彎曲、塗裝等相當容易。

④吸濕、吸水性小，含水率低。

⑤製造板材時即可進行耐水、耐濕、防火、防蟲等藥品處理。

⑥吸熱、吸音性強。

⑦易於做沖孔、壓製等成形加工。

(5)粒狀板：其製造方法是將木材切削後所剩的廢料以膠合熱壓方式成形，所形成的板材和纖維板極類似，特性也相似，但粒狀板的碎木片並未經過蒸解處理，此點和纖維板不同。

3-6 黃土粉

在造形練習素材中，黃土粉是一種十分普遍而方便的材料，通常黃土粉是以袋裝出售，使用時取出並加上適量的水，揉製成柔軟的塊狀後即可塑造。

由於黃土粉價格便宜又容易塑造，故適於作造形訓練及製作粗模。製作時之輔助工具有：美工刀、竹篦、牙籤等，由於黃土粉調成之材料性質柔軟，因此，無法製作精細或輕薄的造形。

黃土粉塑造後可再回收使用，若放置一段時間後會較爲乾燥，此時可再加少許水揉勻即可。

板的種類	用　　　　途	厚度(mm)	性 能 及 其 他
削 片 板	家具、建築、家電製品、樂器、縫紉車檯、桌球檯、造船、房間門、其他	6,8,10,12,15,17,20,25,30,35	為了防濕與美觀,要做木口處理,不受溫度、濕度影響
軟質纖維板	建築(天花板、內壁)、其他	9,12,15,18,20,25	隔熱性、吸音性質佳,比重 0.4 以下
半硬質纖維板	建築、室內裝潢、家具、其他	6,9	加工性良好,表面性能佳,比重 0.4~0.8
硬質纖維板	建築物的室內外裝飾、汽車內部裝飾基材、電視、音響放置架、其他	2.5,3.5,5.0,6.5	表面平滑、耐熱、耐水、耐濕性佳,易於進行裁斷加工、彎曲加工

木板的種類與用途

3-7 金屬

人類約在八千年前開始使用金屬,早期只是使用挖出的天然純金屬,直到西元前四千年左右,隨著金屬提煉技術的進步,才邁入了青銅時代,爾後又經歷了三千多年,人類方有足夠的技術可提煉鐵,此時才邁進了鐵器時代,而後發展至十八世紀末葉,機械文明發達,金屬材料可量產,對鐵的需求量大增,而進入了鋼鐵時代,此後由於技術的進步,金屬工業的發展更是一日千里,並有許多新材料的出現,更豐富了人類的生活。

按照化學理論,凡是易形成帶正電陽離子的元素都定義為金屬,依此定義目前已知的元素有 75% 是金屬。一般金屬都被製為合金(不同金屬或金屬非金屬組合而成的成品),以提高其硬度、強度及抗蝕性等。金屬材料的種類眾多,其一般性質為:

- 常溫時大部份皆呈固態,且為晶體。
- 富延展性及良好的塑性變形能力。
- 為電熱的良好導體。
- 外觀不透明,具有特殊光澤。
- 硬度高,耐磨耗性良好,可製作出精細造形。
- 除了鋰納鉀外,比重恆大於 1。
- 著色性不佳,表面易銹蝕。
- 加工設備和費用較高。

金屬材料可依其成份分為兩類:①鐵類金屬②非鐵類金屬,以下分別介紹之。

3-7-1 鐵類金屬

鐵類金屬的使用量大於非鐵類金屬，因其在地殼中的含量豐富，價格較便宜，且易於加工，具有優良的機械性質，而加入了其他金屬的鐵類合金，具有耐磨、耐熱、耐蝕等特性，為工業界大量利用。

鐵類金屬依其含碳量的多寡，可分為：工業用純鐵（含碳 0%～0.02%），鋼（含碳 0.02%～2.0%）及鑄鐵（含碳量 2%以上），下列擇要分述之。

(1)碳鋼

碳鋼是以碳為主要合金元素的一種鐵碳合金。

①純鐵：含碳 0.02%以下，性質柔軟富延展性，主要用來做為電磁材料和合金鋼原料。

②碳鋼：碳鋼中碳元素的含量為 0.02%～2.0%，其性質依其含碳量、加工過程及熱處理方式而有所不同；碳鋼經過熱處理後組織會變化，機械性質會改變，在常溫中進行的冷加工，會提高硬度，增加張力，減少伸展性及提高降伏點。在正常化組織中，其性質還是取決於含碳量，可分為：a.共析鋼：含碳量 0.83%，抗拉強度最大。b.過共析鋼：含碳量大於 0.83%，硬度和含碳量成正比。c.亞共析鋼：含碳量低於 0.83%，伸長率和含碳量成反比。一般習稱之「普通碳鋼」係指一般結構用軋鋼料，含碳量為 0.1～0.2%，其切削性、延展性及焊接性皆十分良好，加工後表面光滑，所以通常用為結構材。

(2)合金鋼

在鐵碳合金中再加入其他合金元素（主要為 Ni, Cr, W, Si, Mn, Mo, Co, V, Ti, B），製成特殊材質的合金即稱為合金鋼。合金鋼依其用途可分為兩大類：

①構造用合金鋼：主要藉由合金元素的成份，改善其熱處理性質，再由熱處理改進其機械性質。

②特殊用合金鋼：藉由添加的合金元素，改善其物理、化學及機械性質。這類鋼材除了供應板、帶、管、棒之用，也可用於鑄造和鍛造，此外尚具有高度耐蝕性和耐熱性，廣泛地被應用在機械設備、化學設備、車輛零件、家具、建築等方面。

(3)鑄鐵

鑄鐵為含碳量 2.0%～6.67%的鐵碳合金，其原料為生鐵、廢鑄鐵及廢鋼，合

金成份含有碳及 Si，及 Mn, P、S 等成份。和鋼質合金比來，鑄鐵熔融低且流動性良好，價格低廉，自古即為人們利用。由於當代材料技術的進步，鑄鐵類合金更有許多新的種類產生，使得其用途更為廣泛，目前鑄鐵製品更取代了許多煅造品。

依冷卻速率和合金成份的不同，鑄鐵所含的碳以兩種狀態存在，一是雪明碳鐵（化合碳），一是石墨（游離碳）。碳元素大部份為游離狀態者稱為灰鑄鐵，可切削加工；碳元素大部份為化合碳狀態者稱為白鑄鐵，介於灰、白鑄鐵間者稱為斑鑄鐵。此三種合金乃是由不同冷卻速率而產生，灰鑄鐵冷卻速率慢，斑鑄鐵次之，白鑄鐵最快。最近尚有展性鑄鐵及延性鑄鐵（又稱球狀石墨鑄鐵）的出現；展性鑄鐵是由白鑄鐵經熱處理而成，延性鑄鐵則是在鑄鐵液中加入 Mg、Ce 等球化劑製成。

3-7-2 非鐵類金屬

除了鐵類金屬外，尚有許多非鐵類金屬，可以彌補鐵類金屬的不足，而為人所利用，以下列舉常用的數種介紹之：

⑴銅及其合金

自古以來，銅及其合金即一直為人類所利用。純銅質軟，富延展性，易於加工，具有耐蝕性及良好的導電性，一般用來做電線、化學設備、建築裝飾材料等，銅的合金分述如下：

①黃銅：在銅中加入35％～40％的鋅所製成的合金。含鋅量愈多，合金的張力強度、硬度、伸展力就愈大，含鋅35％以下的黃銅質軟，富延展性，含鋅量40～45％時硬度和強度最大。常見的黃銅有黃黃銅（鋅35％）、海軍黃銅（29％）、彈殼黃銅（30％）及孟慈黃銅（40％），常用於首飾、汽車散熱器、樂器、銅幣、彈殼等。此外尚可加入 Pb, Mn, Al, Fe, Sn, Ni, Si 來改良黃銅的機械性質，稱之為特殊黃銅。

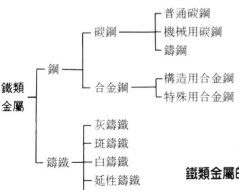

鐵類金屬的重要類別

（摘自李隆盛著，《工藝材料概說》，雄獅圖書公司出版）

②青銅：含有錫的銅合金稱爲青銅。在西元前 5000 年時就有「青銅時代」，可見青銅歷史之悠久。青銅强度較黃銅大，且具高度的耐蝕性，現在普遍做爲機械零件和美術工藝品的材料，如鑄鐘、鑄像及雕刻等。

③鋁青銅：在純銅中加入 5%～12% 的鋁。其耐蝕性及張力都優於黃銅，呈金黃色，可做管、棒、板及齒輪等金屬零件。

④焊錫：含 30%～50% 的鋅，又稱爲「黃銅鑞」，用於接合銅合金及軟銅之類的薄金屬。

⑵鋁及其合金

鋁的特性爲：質輕，密度低，導電率、傳熱率及反射率都比較高，鋁爲活性金屬，遇氧則氧化，在表面形成保護膜，

元素	效　　　　　應
Al	—1. 强脫氧劑　2. 抑制晶粒成長（形成分散氧化物或氮化物）
Cu	—1. 增大耐蝕性、强度　2. 增大高合金耐酸鋼的性能
Cr	—1. 增大耐蝕性　2. 增大硬化能　3. 增大高溫强度　4. 增大耐磨耗性
Co	—1. 硬化肥粒鐵使鋼具有高溫硬度　2. 降低硬化能
Mn	—1. 防止硫造成的脆性　2. 增大硬化能
Mo	—1. 提高沃斯田鐵晶粒粗大化的溫度　2. 使硬化層深入　3. 防止回火脆性　4. 增大高溫强度、潛變强度、高溫硬度　5. 使不鏽鋼的耐蝕性增加　6. 形成耐磨耗性粒子
Ni	—1. 增大鋼之淬火回火韌性　2. 增大波來鐵及肥粒鐵鋼的韌性　3. 使高 Fe-Cr 合金變成沃斯田鐵組織
P	—1. 增大低碳鋼的强度　2. 增大耐蝕性　3. 改良易削鋼的機械加工性
Si	—1. 常用的脫氧劑　2. 改良電磁效應　3. 增大氧化抵抗性　4. 略使鋼的硬化能增加　5. 增大低合金鋼的强度
Ti	—易成 TiC 之碳化物，使：(1)中鉻鋼的麻田散鐵硬度及硬化能減低；(2)在高鉻鋼中阻止沃斯田鐵之生成；和(3)阻止不鏽鋼長時間加熱下內部鉻的局部減少
V	—1. 提高沃斯田鐵晶粒粗大化的溫度（即促使晶粒微細）　2. 增加硬化能(固熔)　3. 抵抗回火軟化及使回火時生二次硬化
W	—1. 使工具鋼內生成硬而耐磨耗性粒子（碳化鎢—WC）　2. 增大高溫硬度及强度

鋼中合金元素的效應

（摘自金重勳著，《機械材料》，復文出版社出版，15 版）

分　　　類	種　　　別	實　用　合　金　鋼
構造用合金鋼	高強度低合金鋼	低 Mn 鋼，低 Si-Mn 鋼
	熱處理用中合金鋼（強韌鋼）	Ni 鋼，Cr 鋼，Ni-Cr 鋼，Cr-Mo 鋼，Ni-Cr-Mo 鋼，B 鋼
	滲　碳　鋼	Ni 鋼，Ni-Cr 鋼，Cr-Mo 鋼，Ni-Cr-Mo 鋼
	氮　化　鋼	Al-Cr 鋼，Al-Cr-Mo 鋼，Al-Cr-Mo-Ni 鋼
特殊用合金鋼	工具鋼　切削用鋼	W 鋼，Cr-W 鋼，Cr-Mn 鋼，高速鋼
	耐衝擊用鋼	Cr-W 鋼，Cr-W-V 鋼
	耐磨用鋼	高 C-高 Cr 鋼，Cr-W 鋼，Cr-Mo-V 鋼
	熱加工用鋼	Mn 鋼，Cr-W-V 鋼，Ni-Cr-Mo 鋼，Mn-Cr 鋼
	軸承鋼	高 C-高 Cr 鋼，高 C-Cr-Mn 鋼
	彈簧鋼　彈　簧　鋼	C 鋼，Si-Mn 鋼，Si-Cr 鋼，Cr-V 鋼
	耐蝕鋼　不　鏽　鋼	Cr 鋼，Cr-Ni 鋼
	耐　酸　鋼	Ni 鋼，高 Cr-高 Ni 鋼，高 Si 合金
	耐熱鋼	高 Cr 鋼，高 Cr-高 Ni 鋼，Si-Cr 鋼
		Ni-Cr 合金，Cr-Al 合金
	電氣用鋼　非磁性鋼　矽　鋼	Ni 鋼，Cr-Ni 鋼，Cr-Mn 鋼　矽鋼板
	磁性用鋼	Cr 鋼，W 鋼，Cr-W-Co 鋼，Ni-Al-Co 鋼

合金鋼的種類

（摘自李隆盛著，《工藝材料概說》，雄獅圖書公司出版）

因此可耐蝕及耐酸。高純度的鋁反射率很好，被用來做爲反射鏡。鋁合金中主要添加的元素有：銅、鎂、矽、錳及鋅，用途則爲飛機零件、易開罐、大型車身和汽車零件等，由於質輕，因此大量應用在交通工具的構件上。

(3)鈦及其合金

鈦是新近出現的工程材料，具有特殊的性質。純鈦密度低而熔點高，鈦合金其強度和比強度很大，延展性也高而易於煅造及機械加工。

因鈦在高溫時易和其它材料生化學反

應，因此需要特殊的溶化、精煉和鑄造技術，也使其造價昂貴。一般常用於飛機結構、太空船、石油、化學工業中。

(4)鎂及其合金

鎂的比重爲 1.7，是所有構造用金屬中比重最輕者，因此，很多考慮到重量因素的組件會採用鎂合金，如飛機。鎂質軟、彈性係數低，在常溫中鎂及其合金互易加工。

(5)耐高溫金屬

熔點極高的金屬稱之爲耐高溫金屬，包括有：鈮、鉬、鎢、鉭等，其熔點範圍自 2468°～3410°，其性質爲彈性係數大，硬度和強度高。這些金屬用途相當廣泛，如鉬合金用於擠製模，鉭和鉬添加於不銹鋼中增加其耐蝕性，其他尚用於太空船、氬焊、熾熱燈絲、X—射線管等。

(6)超合金

此種材料依合金中主要元素可分有：鈷、鎳和鐵等類，及耐高溫金屬（Cb, Mo, W, Ta）、鉻及鈦。由於其具有特異的性質，通常用於特殊且嚴苛的環境中，如核子反應器、石化設備、苛刻氧化環境、長期高溫的飛行器之渦輪構件等。

(7)貴金屬

指金、銀、鉑、鈀、鋨、釘、銥和鍺等八種元素，它們具有相同的物理性質：高抗氧化性及耐蝕性，質軟富延展性，且

價格昂貴。前三種通常用於首飾及藝品，銀和金的合金也做爲牙科的修補材料，鉑多用在化學實驗設備中。

(8)其他

除了上述所提及之各類金屬，尚有一些常用的金屬：

①鎳：在鹼性環境中耐蝕性很高，常被做爲金屬表面抗蝕之塗層，鎳也是組成不銹鋼及超合金的原料。

②鉛和錫：質軟，熔點低，耐腐蝕性佳，且再結晶的溫度低於室溫。鉛及其合金用於 X-射線屏障物、管路及電瓶中；錫主要用來製造馬口鐵罐的薄覆層，可阻止鐵罐中的鋼和食物發生化學變化。

③鋅：質軟且熔點低，再結晶溫度亦低，對腐蝕敏感，所以可在鋼材外層鍍上一層鋅，鋅會先腐蝕而形成薄膜可保護鋼材，鋅合金一般則用於：鎖、汽車零件、辦公設備等。

3-8 ABS 樹脂

ABS 樹脂是由丙烯腈（Acrylonitrilc, A），丁二烯（Butadiene, B）及苯乙烯

(Styrene, S)三種聚合而成的,其目的在改善苯乙烯的性質。

ABS 屬於熱塑性塑膠,堅實而強韌,又具相當優異之耐化學性及高熱變形點,是少數具有硬度及韌性的塑膠,其性質為:

- 可承受 212℉的高溫。
- 低摩擦係數。
- 具充分之耐化學腐蝕性,不受水、鹼、弱酸之影響,但醇及烴溶劑可影響其表面。
- 良好的耐刮及耐久性。
- 良好的電氣性能,但會灼傷。
- 高硬度及剛性、優良之彈性及衝擊強度。
- 加工性良好,著色性亦佳。
- 耐候性良好,潮濕性穩定。
- 在−40℉仍具優異之韌性。
- 尺寸穩定性良好。

由於具有穩定的機械性質,耐衝撞及不受溫度的影響,所以常用來作為電器品的外殼、運動用品、皮箱等,此外其成型收縮率極小,所以可進行精密製品的製造。又低發泡 ABS 樹脂可做為合成木材使用,可做家具、照明器具等。

做為一種造形材料,ABS 加工性良好;可用美工刀裁切,加熱後易於彎曲、成形,黏接則使用氯仿等溶劑,且其表面光滑不需補土即可噴漆,是優良的造形材料。發泡 ABS 樹脂亦可切、削、磨,加工簡便,是做草模或粗模的良好素材。

3-9 發泡膠棉

木材和皮革可說是天然的高分子材料,具有多孔質,自古以來即是人類不可或缺的材料。發泡塑膠的製造目的在於具有木材和皮革的優點,並以人工方式製造,改善與調整它們的性質,使符合人類所需。

發泡塑膠的特性,受制於原來所用樹脂的性質,具有共通特性如下:

- 在 1.1～3 倍的發泡倍率範圍內,特性和木材相似。
- 易於進行機械加工,如切斷、切削、開孔、研磨等。
- 可製出木材或石材的紋理。

使用的樹脂包括有:聚乙烯(PE)、聚胺基甲酸脂(PU)、聚氯乙烯(PVC)、ABS 樹脂、聚苯乙烯、環氧樹脂、酚樹脂等。發泡塑膠的主要用途有四種:漂浮性、包裝、緩衝、絕緣。做為造形材料,發泡膠棉有良好的加工性質,且可按需要選擇不同密度的泡棉,設計上常用 PU 泡棉為素材,惟因其加工時會有粉狀碎屑,清理不易,且其表面呈細孔狀,故需多次

塑膠名稱	密度（lbs/ft^3）	型　　式	細胞結構	應用形式	特　性　用　途
ABS	31.0～62.0	熱可塑性、堅實	閉塞式	小球形	畫架、冰桶、壁飾
醋酸纖維	6.0～8.0	熱可塑性、堅實	閉塞式	板狀及棒狀	救生圈、飛機浮筒，燃料筒漂浮物
環　　氧	2.0～23.0	熱硬化性、可撓性	閉塞式	液狀及預澆鑄、板狀及塊狀	聲學絕緣、電冰箱門、平底船、銷托、傢俱
雙　機　物	2.0～20.0	熱可塑性、堅實	閉塞式	板狀及棒狀	海上浮筒、密合墊、絕緣物、包裝物
酚　甲	0.1～22.0	熱硬化性、堅實	有通路及閉塞式	液狀現場發泡塑膠（Liquid Foam-in-place Resin）	船身心型、管子絕緣物、合板心型、絕緣物
聚　乙　烯	2.0～35.0	熱可塑性、堅實	閉塞式	板狀、棒狀、管狀及模塑件	包裝緩衝物、救生外套、船身緩衝器、密合墊
聚苯乙烯	1.0～10.0	熱可塑性、堅實	閉塞式	膨脹小珠、板狀及塊狀	熱及冷飲杯、包裝材料、食物容器、絕緣物
聚胺基甲酸乙酯	1.5～70.0	熱硬化性、可撓性或堅實	有通路及閉塞式	現場發泡液狀及板狀及塊狀	冷卻器絕緣、海上漂浮物、傢俱緩衝物、包裝材料
聚氯乙烯	3.0～45.0	熱可塑性、可撓性或堅實	有通路及閉塞式	板狀、模塑形狀、及可膨脹小珠	熱絕緣物、冰箱、堅固齒輪、地板
矽酯塑膠	9.6～31.0	熱硬化性堅實或可撓性	有通路或閉塞式	液狀及棒狀	海綿物、塑膠外科用品、熱封絨被

發泡膠棉之特性

（摘自張明寮編譯，《塑膠工藝》，大行出版社出版）

塗裝，此是其缺點。

3-10　FRP

　　FRP（F.R.P.-Fiberglass Reinforced Plastics）俗稱塑鋼，是複合材料的一種。所謂複合材料是指：由兩種材料組合而成，而產生一種具有原材料所無的性質之材料，目前有許多複合材料為人們所應用，最常見的混凝土即是一種複合材料。

　　複合材料可視為一人體，人體由肌肉及骨骼所組成，骨骼支持重量形成構造，肌肉則傳達力量給骨骼，複合材料中玻璃纖維之類的強化材料為骨骼，成形材料則可視為是肌肉，二者相輔相成。

(1)強化材料

其形態有薄膜、纖維、塊狀、片狀、粉狀、粒狀、海棉狀、席狀等，如果含量適中的話，可製出拉力強度為鋼之兩倍，彈性率也與鋼相同的強化塑膠。其一般條件列舉如下：

- 強度比和鋼性比都相當大，以便製造出輕量部材和結構。
- 纖維極細，以改善成型性。
- 與塑膠母材結合良好。
- 必須能進行加工。

其它條件尚有：能量產、價格低廉、無公害、供給量穩定等。在強化材料中，以玻璃纖維佔大部份，此外尚有碳纖維、硼纖維、金屬纖維等，最近尚有高強度聚醯胺類纖維。

(2)塑膠母材

用熱固性塑膠的稱為 FRP，用熱塑性塑膠的稱為 FRTP，FRP 中用的多是不飽和聚酯樹脂，其成品強度比鐵堅固，比鋁輕，環氧樹脂則大都和碳纖維組合成高級 FRP。

(3)成型材料

FRP 和 FRTP 成型時，塑膠母材中要加入強化材料，在混合狀態下，可直接進行成型作業，此時即稱之為「成型材料」，目前有 SMC 和 BMC 兩種。SMC 是將玻璃纖維布或席預先浸漬在樹脂中形成，在硬化反應過程中，SMC 一直保持著能壓縮成型的狀態。BMC 則是將玻璃塊磨碎，和樹脂混合成黏稠狀，可以壓縮或射出成形。

在進行造形製作時，FRP 通常以積層方式製作：先製作一木模，並在其表面打蠟(易於脫模)，而後以一層強化材料、一層塑膠母材的方式，層層堆疊而成。

3-11 矽酯材料

矽酯(Silicones)因其組成中含有矽分子，故稱之為矽酯材料，是熱固性塑膠的一種，它的組成不同於一般塑膠，有塑膠、橡膠、油脂三種材料。其性質為：

- 連續耐熱溫度達 316℃，在塑膠中為最高。
- 在高溫高濕狀態下亦可絕持電絕緣性。
- 耐藥品性、耐水性、耐寒性佳。
- 耐氣候性佳，無黏著性。

常溫硬化二成分型的矽酯橡膠，混合硬化劑之後灌入原模中，所製成的注模用膠模，能重現原模的美感，有極佳的精密度。在矽酯橡膠模中澆注石膏、蠟、環氧樹脂、不飽和聚酯樹脂、低熔點金屬等，可複製出極精密的造形。製造模型時，矽酯橡膠模可做少量的試品母模和印象材

料，其他用途尚有耐熱墊圈、墊襯、膠帶等，及人工心肺。

習　題

1. 利用油土製作一尺寸在 12 公分立方之限的立體造形。
2. 利用油土製作一文具模型。
3. 利用熱可塑性黏土作出一動物造形。
4. 構想一新款汽車的造形，並使用熱可塑性黏土塑出。
5. 以石膏為素材，製作一個碗。
6. 利用石膏製作一組 6 個 6cm 見方的半立體造形。
7. 試述熱固性塑膠和熱塑性塑膠的差別。
8. 列舉三種熱塑性塑膠，並說明其性質。
9. 列舉三種熱固性塑膠並說明其性質。
10. 觀察身邊的日常用品，舉出五件並述明是以何種塑膠材料做成。
11. 利用塑膠材料做一筆筒。
12. 利用塑膠材料製作一餐具。
13. 列出常見的木質材料的來源五種。
14. 說明木材處理過程。
15. 列出常用的三種木質材料。
16. 觀察身邊的日用品，找出五種用品並說明其是由何種木質材料做成的。
17. 利用木質材料做出一小凳子。
18. 利用木質材料製作一小型文具。
19. 使用黃土粉為素材，製作一半立體造形。
20. 指出金屬材料的特性。

21.試述金屬材料的類別。

22.舉出鐵類金屬三種，並說明其特性。

23.舉出非鐵類金屬三種，並說明其性質。

24.使用金屬材料製作一立體造形。

25.使用金屬材料製作一鉛筆盒。

26.試述 ABS 的組成原料及其特性。

27.使用 ABS 製作一調色盤。

28.使用 ABS 製作一燈具。

29.試述發泡膠棉的特性及常見種類。

30.利用發泡膠棉製作一汽車的草模。

31.試述何爲複合材料。

32.說明 FRP 之組成及性質。

33.使用 FRP 製作一小椅子。

34.列舉矽酯材料的特性及用途。

35.利用矽酯材料製作一立體裝飾。

36.利用矽酯材料爲翻模素材，複製一日常
用品。

第四章 立體造形

何謂立體？依照幾何學上的定義，「立體是面所移動的軌跡」、「立體是面的三次元移動」(注)。在空間中，它具有左右、上下、前後等三次元之關係之形態構成，我們稱之為「立體造形」。

立體造形之與平面設計的不同之處在於它多了一個向度，所牽涉的層面也較平面設計複雜且廣泛，因此，在從事立體造形的練習中，我們可以由四個方向去考慮，其分別為：(1)需求、(2)造形、(3)材料、(4)技術，使創造出來的立體造形富於首創性、機能性及美感。

(1)需求

這可以說是造形的開始，也就是造形的動機，造形的發想由此而生，造形的結果也必須能夠圓滿地解決原始之需求，因此，在造形活動開始之前，須對需求有深入而透徹的了解，如此，方能對造形的方向有一正確的判斷。

(2)造形

即構想，將抽象的動機具體化為實際的產品的過程。構想首重創意，但是，將創意具體化的能力也是不可缺少的，工業產品的生產，往往是製造與設計分開，因此，設計者需要具備有繪製工作圖面以供製造的能力。除此之外，如何去解決設計上所遇到的難題，甚至生產製造、技術材料、市場行銷的問題，也包括在造形考慮

的範圍中，因此，設計是一科技整合的活動，絕不是在象牙塔內所能完成的，設計者需要廣泛地去吸取各種有關造形的知識，諸如：技術、材料、工具、機器等，如此，配合實際的經驗，才能創造出可大量生產的、良好的造形。

(3)材料

材料與造形的關係是密不可分的，尤其在從事立體造形的時候，可廣泛地應用各種材料。但是，設計者必須對這些素材分別加以理解、研究。熟悉材料的性質、特性、加工方法等，使得造形更加合理化，並且避免材料的浪費及誤用。

(4)技術

產品的具體化，其中必經的一個步驟就是製造、生產、加工。設計者在了解素材之餘，也須對加工技術及工具機器加以探討，使產品在大量生產過程中能夠完美地重現設計者的構想，並儘量減少所費的人力及裝配時間。

在以下各節中，開始實際作立體造形的練習，在訓練中，依論理式組織法進行，先實行半立體造形，再進階至線立體，然後面立體，然後為塊材，最後是空間運動之造形及各種材料成型造形之認識。

4-1 半立體造形

半立體造型即介於平面造形與立體造形間的設計，它乃是以平面造形為基礎，將其平面上的某部分或全部立體化，我們常見的浮雕即是屬於此類造形。

以下為針對不同材料、不同加工方法所作的半立體造型練習，這些練習在二週共六小時的授課中當可完成。

(1)利用紙板為素材的半立體造形

其處理方法可以摺、捻、撕裂、捺壓、剪裁、切割、挖孔、剮裂、黏貼、浸水等方法完成半立體造形。

用紙板為素材的半立體造形

(2)利用夾板為素材的半立體造形

製作方法是使用木工高速鉋花機（刳空機）來製作半立體造形。其步驟如下：

取 15×21cm 之三夾板一塊，作面的分割，劃出各種幾何形態，這樣的分割必須符合美的造形原則，然後，在三夾板的反面，依其分割之形態的邊緣，釘上夾板木條，木條的作用是便於在刳空機上操作，並在成型時作為軸心之靠板，如此，將釘製好之板型在刳空機上就可銑出想要的半立體造形了。

(3)利用鈑金為素材的半立體造形

利用鈑金為媒材的半立體造形製作方式包括下列二種：一種是以滾線機在 24♯～26♯鐵板上滾出的半立體造形效果；另一種是利用沖床，沖壓成形而完成之半立體造形。

以金屬為素材的半立體造形

(4)利用石膏為素材之半立體造形

利用石膏為素材來製作半立體造形，

也有二種造形方法：

①先利用黏土或油土捏塑成已構想好的造形，再依此造型以石膏翻成負模（負型），依這些負模為模型灌入石膏，待其乾後，即可得到與油土所塑之最初形態完全相同的造形。

②先利用石膏做出一塊約為所須尺寸的塊材，在此塊材上以工具削減或雕刻，從而求得所須之造形。

以石膏為素材的半立體造形

線原本是屬於一次元的東西，而線的立體造形則是利用線材的排列、組合、連結、堆疊等方式，創造出三度空間的立體效果。因此，線立體造形必須考慮其結構的穩定性、材料的負荷力、連接的牢固性等，是力與美的表現。

自由彎曲的線立體造形

柔線構成的線立體造形

4-2 線立體造形

用以製作線立體造型的材料相當繁多，如鋼管、鋼線、金屬線材、塑膠管、牙籤、木條、火柴棒、壓克力棒，甚至尼龍線等，都可作為線立體的素材。

鋼線構成的線立體造形

線立體造型的訓練，著重於在造形的過程中，體會構造的結構與力學、美學間的相互關係，是一不可或缺的練習。

4-3 面立體造形

將二度空間的面材，呈現於三度空間中，則其所代表的意義將大大改變，誠如大智浩所言：「一平面若在三次元的空間中，佔有一定位置時，這一平面就在其空間決定感覺上之空間。」

面材，可分為可撓性與不可撓性的，不同的面材所須的製作方法也不相同，常用的面材有下列數種：金屬板、紙板、塑膠板、壓克力板、賽璐珞板、厚紙板、橡皮、皮、布等等。面立體造形可概分為下列數種：

(1)面接合之立體造形

將面材切、折成各個小單元，然後以切縫、插入、交錯、或使用接著劑將其組合成一完整的作品。

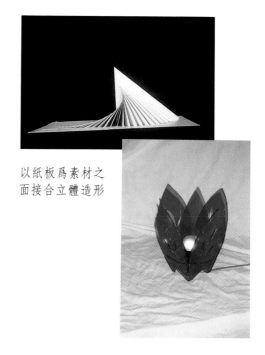

以紙板為素材之
面接合立體造形

以壓克力為素材之面接合立體造形

(2)面彎成之立體造形

其對於材料的限制是必須使用具有可撓性的材料，方不致脆裂，在圖例中，使用 Kent 紙或 Carton 紙，剪成同寬之紙條，然後將其彎曲即可。同樣的方法，使

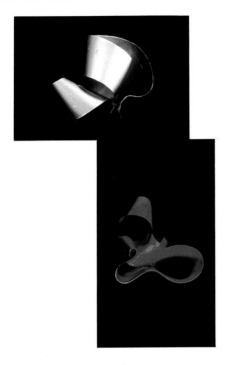

面彎曲立體造形

塊材在三度空間中會造成閉鎖性的堆塊（Mass）；這是指它在於外表的封閉性而言，而就其內部空間則分為空心的與實心的二種，塊立體的造形在設計中幾乎佔了大部分，因為它能佔有獨立的空間，且具有充實、穩定、重量感。

自古以來，塊材即有幾個公認的基本造形，這些基本造形，多是由幾何學的原理而來。塞尚(Paul Cezanne, 1839-1906)曾說：「必須把自然把握成球體、圓錐體與圓柱體……」。可見在畫家的眼中，一切的塊立體造形，均是由基本的幾何形態變化而來。

用金屬板，由於材質的不同，可創造出完全不同的效果。

(3)面折疊之立體造形

無意間弄皺一張紙，却發現其皺褶中蘊藏著美麗的造形，這是一般人常有的經驗，面折疊之立體造形，則利用相同的原理，製作出褶痕，只是將不規則的皺褶變為規律、幾何的形狀，在產品或房屋的結構上，此種褶線的造形通常是最節省材料又美觀的加強結構方式。

4-4 塊立體造形

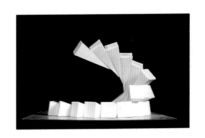

以堆積法製成的塊立體造形

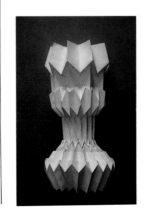

以褶曲法製成的塊立體造形

常用之塊立體造形之材料有：黏土或油土、石膏、木材、石材、塑膠、壓克力、鐵塊、保麗龍、紙板等等。

而構成塊立體之製作方式則有：添加、削減、雕刻、鏤空、挖空、堆積、分割、褶曲等等。

4-5 動立體造形

所謂動立體造形是特指現代抽象雕刻家柯爾達之動彫構成。

動立體（Mobiles）的材料包括：(a)連臂：28號，二條以上之鉛線、鐵線，或其他線材。(b)嵌片：任何面材，如紙板、木板、鐵片、福隆板、壓克力板、保麗龍板，均可。(c)支線：以鐵絲或尼龍線懸吊。(d)平衡點：依照槓桿原理，在連臂上，依嵌片之相對重量定其平衡點之位置。

Mobiles使用線材、面材、塊材等複合媒體顯示了空間中動的均衡藝術，在物體藝術的領域中，這是個創新而大膽的構想，也獲致了非凡的成功。

注：柯爾達為創造活動的空間藝術 Mobiles 之創始者。1930年，訪問蒙得里安之畫室，受到蒙氏抽象美術之刺激。回鄉後，即開始用鐵絲、彩色球、圓板等組合，創造出獨樹一格的抽象活動雕刻。

Mobiles 代表動立體之造形藝術，它利用美

的原則之動平衡，以物體的形、色、質感，造成美妙的平衡效果是三次元空間中動的視覺藝術。

Mobiles 之創造，通常是由一個或二個元素開始，逐次依其形的暗示增加其造形的完整性，並兼顧其回轉的趣味及空間之關係，以決定力臂的長度，藉以完成具韻律感之造形。

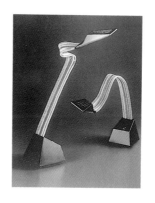

動立體造形應用於燈具設計

4-6 擺動體造形

在製作擺動體之造形時，須先作擺動圖案曲面的 Pattern（或平板上的方型與波型），將此 Pattern 分成縱向與橫向二個斷面形狀，用其 Pattern 作成型板，縱向需要二張，而橫向則只需要一張，縱向作為導板，而橫向則為刮板；橫向之刮板須使用夾板加以補強，方不致彎曲。

然後，將此二張縱向之導板，以必要的寬固定於板材之上，接下來，小心地使橫刮板左右不致錯開，合著縱導板之寬。

當將縱向及橫向刮板均備妥固定之後,即開始進行石膏作業。

　　將混入水的石膏灌入縱導板之間,不斷地滑動橫向刮板使之成型。因型板之不同,可以作出多種形狀之 Pattern 來,因此,Pattern 也能利用於造形的感覺訓練及造形能力之培養。

　　如以 F.R.P. 作為製作擺動體造形之材料,須先用石膏作型,以之為原型,再依 F.R.P. 之作法作成型。

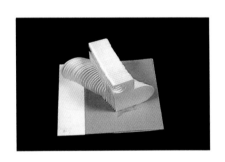

擺動體立體造形

4-7　迴轉體 (Turning) 造形

　　製作造形、模型時,凡是要作成軸對稱之作品,如圓錐、圓柱、球體等,均需要利用此方法製作,而利用迴轉法迴轉某一斷面,使其成形時,可利用以下二方法:

　　(1)迴轉成型法

　　又稱心棒迴轉法,是將必要之斷面型板加以固定,以成型之材料配合著它迴轉而成。此方法的作業需要模型的斷面之縱、橫比相同,或是軸方向的長較橫方向之長度為長者,如細長的杯子、花瓶等,

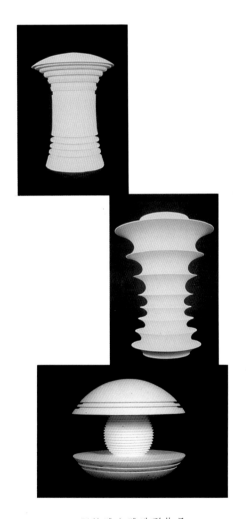

迴轉體立體造形作品

利用本法則頗適合。利用迴轉成型法，製作迴轉體之立體造形，其主要的工具有：

- 迴轉箱：杉木製，其大小依其所欲製作之物而異，最好不宜過大，假如留有過分多的空間或太長時在迴轉，會因迴轉軸之首尾位置之偏動，而造成不夠正確之造形來。

- 型板（又稱為模型刮板）：在製作設計迴轉體時，須靠型板來成形，因此，型板的製作、設計的好壞會直接影響造形的美感，所以在製作型板時，應特別用心。製作迴轉體通常需要兩張型板，一張用來決定模型內側之形狀，另一張用以固定外側之形狀。為使二者能以保持正確的位置關係，固定於迴轉箱的木栓之洞的位置，二者須是共通的。因此，當內外型板製作完成，應合疊起來，確定其位置關係，然後同時鑽孔。

- 鐵板：係製作型板所須，依照經驗，以 24 號～26 號鐵板（厚約 0.5～0.6mm）為宜，鐵板過厚在製作加工時費時費力，並且進行石膏部分之作業時，會起皺線。若鐵板太薄時，在開始迴轉時，型板易於折曲、變型或彎曲。為了增強黏土、石膏之附著力，在作業時，迴轉軸須纏繞麻繩，又為使麻繩纏繞在迴轉軸時不易鬆

脫，可在迴轉軸的中心以銼刀鑿出幾條粗的凹痕，而固定於迴轉軸之固定槽板則可使用較厚的鐵板來製作（或使用較易彎曲的鍍鋅板）。

- 鐵棒：作為迴轉軸使用。

- 螺釘

- 麻繩、草繩或棕櫚繩

- 5～10mm 之夾板（補強用材料）

迴轉體造形之製作步驟如下：

① 製作型板：以 24 號～26 號的鐵板作為材料，依迴轉箱面之大小，取二分之一，再依鐵板的大小，以白報紙貼妥於鐵板上，等其乾後，分別繪出所設計內外模型的斷面（剖面）圖。畫好後，再使用萬能鈑金切割機，切割出初型，而後用鐵剪修剪，再使用砂紙（240 水砂紙）及銼刀來銼平磨光，使刮口平銳，使其在進行石膏刮割時不致留下刮痕。再來，將所設計且切割成型完成的型板，裝置於迴轉箱上，再用麻繩纏繞於迴轉軸上，如此即可開始進行作業了。裝型板要注意的是：首先應先裝內型板，以製作內模。內模是以油土、黃土或黏土作成的，通常內模的製作，是為了作出一個中空的石膏外模。

內模板與迴轉軸纏繩固定於迴轉箱之後，即可開始依模板裝置方向迴轉作業了。

②迴轉作業：迴轉軸上的繩子須纏牢，不可接觸到型板，繞完後將其先端固定，並以火柴或打火機之火焰將其表面之細毛燒去。黃土粉先加水攪拌成泥團（不可太稀），捏於裝置在迴轉箱的迴轉軸上，並開始旋轉使之成型。接著，拆下內模型板，再裝上外模型板，如此即可進行石膏的成型作業了。待其將全部混水調勻的石膏塗上，當其漸失流動性時，一面旋轉迴轉軸，一面以石膏篦或湯匙將其附著於周圍，再繼續旋轉迴轉軸，就會隨著石膏的硬化漸漸成型。如果在作業進行中，發現石膏不足，或石膏附著不良時，不可勉強塗加，應依其狀態作完以後，再重新將石膏混水後繼續作業，此時須先讓以前的石膏充分吸水後再進行作業。在石膏流注成型時，應注意的是：以水溶解石膏粉，可在橡膠製的容器中，放入八分滿的水，以金屬網篩選石膏粉，靜靜地在全水面上平均地篩進去，直到石膏達到水面爲止，然後，再倒出上面的清水，再以篩子輕輕地攪拌。如果石膏過多則難以流動，若水過多則易從型上流落下來，而難以附著。以一秒一轉的速率轉動迴轉軸。使注入的石膏都能有平均的厚度，而流出外面掉落的石膏則可用橡膠容器（如壞皮球的一半亦可），接下來，把它再度注入，如此一直地反覆，直至石膏的厚度能接觸到型板，即必須拆下型板，以清水洗淨，再次地裝上，一面注入石膏，一面旋轉心棒（迴轉軸），隨著石膏的變硬，須增加清潔型板的次數。待石膏硬化至可用篦工作時，在凹部掛上篦，以型板刮削著進行整理。在大體的形狀完成之後，最後再重新溶石膏粉，再潑澆在整個型體上，一面轉動心棒，一面將其表面整修平滑，把型板由迴轉箱上拆下，待石膏凝固（約須5小時～1晝夜），最後，待石膏硬後，再削去其多餘之處，或用小銼刀、美工刀，旋轉心棒而削之。然後，用約240號的耐水砂紙加水研磨之。

③軸棒之拔取：待石膏充分地變硬

後，自模型的底部（即較粗的一端），取出繞繩的繩端，將軸棒以反方向小量地轉動，慢慢把繩子拉出來，繩子自軸棒鬆開時，抽出軸棒。然後將餘下的繩子全部拉出，以搔篦、竹篦等將內部的油土或黏土慢慢地刮出，但不能過分地用力以免刮破石膏留下傷痕，拔完後再加 240 號的耐水砂紙，一面注水，一面研磨，或以原狀乾燥後，以較細的砂紙研磨之。模型（Model）成型時，其端角與邊緣，是很難作出來的；因此，成型至最後階段時，可用油土作堤，以毛刷子沾上石膏輕輕地塗上，即易作出角來。模型（Model）製作至最後須將其兩端因心棒（軸棒）所成之孔補平，其作法可在玻璃板上，將底朝下放好，如遇空隙則由外面加上油土，從上面的洞把必要的石膏倒入以作底。如欲作成凹狀的底面時，用油土把凹型、凹型曲面，在玻璃板上配合底的大小作出來，其上放模型，自上方倒入石膏。若底部及頂部皆欲覆蓋時，先依前法將底部作成，再由頂部注入石膏，將頂部洞口用板或油土等作蓋封住，趁石膏尚能流動尚未凝結時即反倒過來，待石膏硬化後即成。

(2)型板迴轉法（轆轤作業）

型板迴轉法（又稱爲轆轤迴轉法），是讓型板迴轉，以木製的定盤來代替迴轉箱，在中心立一迴定軸。

定盤須平整，厚度在 2～3mm 以上，寬度必須較欲成型者爲大。中心軸則以鉛線正確、垂直地立起來，或以有尖銳的先端打進去，或用木螺絲栓入。

型板裝置於軸上，然後將黏土直接置於定盤上，一面迴轉型板（內型板），使之成型；接下來，換插外型板，轉入石膏成型作業。石膏用匙盛，只放於中心部分，然後藉著迴轉時之離心力，自然擴至外側。

待石膏硬化後，拆下模型板，慢慢地轉動迴轉軸以拔取。然後再輕壓定盤，石膏就會離型。倘若無法離型時，可用小尖刀、薄刀片等插入，轉動其全周圍，即可取下。由迴轉產生的洞，可用前述之法填塞整修之。

型板固定迴轉圖

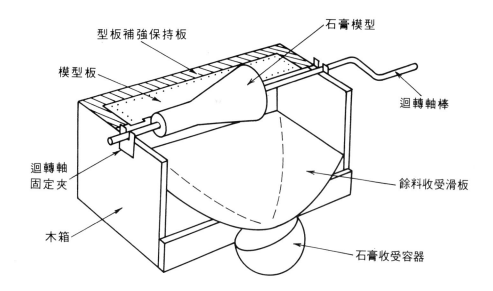

型板補強保持板　　　　　　　石膏模型

模型板

迴轉軸棒

迴轉軸
固定夾

餘料收受滑板

木箱

石膏收受容器

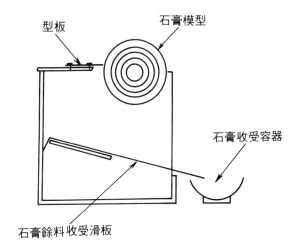

型板　　　　石膏模型

石膏收受容器

石膏餘料收受滑板

型板裝置圖

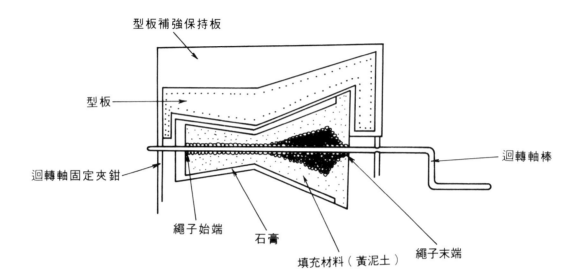

型板補強保持板

型板

迴轉軸固定夾鉗

迴轉軸棒

繩子始端　石膏

填充材料（黃泥土）　繩子末端

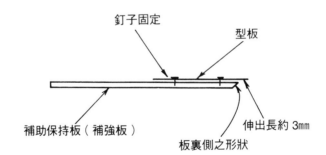

釘子固定

型板

補助保持板（補強板）

伸出長約 3mm

板裏側之形狀

型板迴轉圖

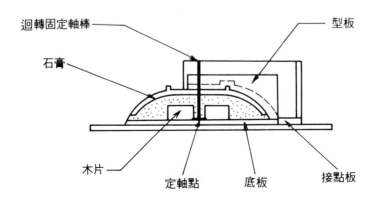

迴轉固定軸棒

型板

石膏

木片　定軸點　底板　接點板

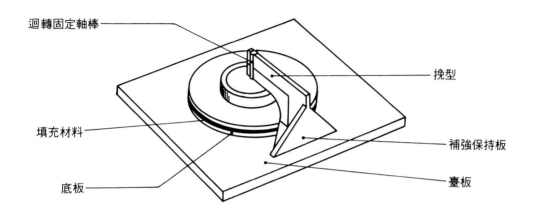

迴轉固定軸棒

填充材料

底板

挽型

補強保持板

臺板

4-8　不規則曲面造形

　　不規則曲面的立體造形，是具有均衡感而無一定方向性的造形；這種立體造形的製作，因為牽涉到製作時脫模的問題，通常必須使用三塊至四塊不等的外型模，故它並不像對稱形式或迴轉體造形那麼單純，在造形時，往往必須考慮到分模、割模等因素，來進行製作，以下我們將其製作的過程詳述如下：

　　①繪製欲成型造形之草圖。

　　②以黏土、黃土或油土塑製模型。

　　③塗佈脫模劑（例如，軟肥皂）。

　　④選定分模線，選擇的標準是：製作外模時，易於脫模。

　　⑤使用石膏或 F. R. P 製作外模，依脫模的情況來決定外模之分模界限以及外模的塊數。

　　⑥完成外模並修整外模。

　　⑦組合外模，並塗佈脫模劑（離型劑）。

　　⑧進行作業（翻製石膏）。

　　翻製石膏模型，其做法與石膏作業相同，待脫模後，可用砂紙或銼刀等予以整修。

　　進行外模的製作時，可依模型的形狀，決定外模的分模，將外模分作若干塊來作業，可以減少脫模時的麻煩，通常，一般不規則曲面體的分模數最少在三塊以上。製作外模的分模時，可由油土、薄鈑金、塑膠片等作為界址，要注意的是：並非一次就把各個面都作成型；二個合型時應分作二次，三個時作三次；如此，在作業上加以分段。如以油土立界址時，要作在預定成型的反側才好。

　　外型（外模）的製作時，若欲作很多

同樣的型，所製作外型之材料最好使用F.
R. P，因其較爲堅固耐用。

不規則曲面立體造形之應用——雕塑

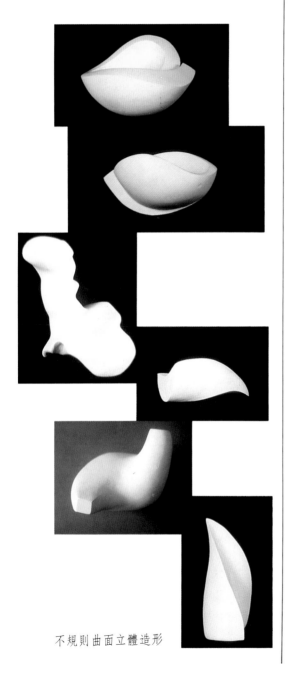

不規則曲面立體造形之應用——產品設計

4-9　割型立體造形

　　在製作工業設計模型時，經常會遇到
外型較爲複雜的產品，如電話機，縮小尺
寸的汽車模型、船體的模型等，如用挽型
（迴轉法），除其某部分外，無法製作
時，則非使用割型製作法不可，其製作過
程如下：

　　①在臺板上裝置底型板。
　　②裝上心材。
　　③以角規、量測計作計測整形。
　　④裝上分割型板。

不規則曲面立體造形

⑤母型以石膏注入（依照割型的形狀分作數個）。

⑥利用油土將母型脫離、整形、組合。

⑦塗佈離型劑（脫模劑，如鉀肥皂等）。

⑧注倒石膏、模型（Model）整形、研磨。

⑨乾燥。

⑩塗裝。

石膏模型（Model）若須與其他材質（木材、金屬等）組合以製作模型時，應先使石膏乾燥後，再接合其他的材料。

4-10　木材立體造形

木材，是製作模型常用的材料，因其有加工方便、穩定性高、取得容易等特點。用木材製作立體造形的技法可分爲三種：

①手工具加工製作法。

②轆轤製作法（如木工車床、轆轤等）。

③機械加工法（如刳空機加工、雕刻機加工等）。

在製作木材的模型時，必須配合其形狀來選定製作的方法。

木材造形模型的製作過程如下：

①繪製模型用三面圖及部分圖面（用以決定各部分使用之材料、材質）。

②繪製木材部分之工作圖面。

③選取木材。

④木材組合。

⑤整形。

⑥木組接著。

⑦塗裝。

⑧裝配。

木材立體造形應用於產品設計

利用木工車床來從事木材立體造形或模型的製作，一般使用的方法可分作三種：

⑴工作物固定於面（盤）板上的工作法

此種作法適用於盤形或碗形等面積較

大者，其製作過程如下：

①採用胡桃木等硬木板，以能畫出 2″～6″直徑之大小尺寸為原則，一面刨平，再以絲鋸或帶鋸鋸成圓形。

②繪製一張 1：1 的剖面圖，用厚紙板製成內、外模板，盤的底部厚度至少為 1/4″～3/16″，邊長為 5/16″～1/4″。

③用一厚為 1″ 直徑較底盤小 1/4″ 之廢木板及同直徑之紙板。分別將圓木板及廢木板用膠固定於紙板之兩面，用 C 型夾夾緊令其乾燥。以紙板夾於二板之中，其目的是使成型後易於將二者分開，分開時使用薄鑿子輕輕由紙板處敲入。

④利用長約 3/4″ 之木螺絲，將圓木板固定在車床的面板上；螺絲不能太長，以免鑽入木盤的材料內。再而，將面板固定於車頭之旋轉軸上。

⑤調整車床轉速。固定車刀架與工件之中心點使之同高且與邊平行，再旋緊車床尾部之頂針，頂住木料。

⑥啟動馬達，以雙手握住圓鑿式車刀，平穩地放在車刀架上，往返地移動，進行車削。車削時可用食指緊壓於車刀架上，以控制車刀的移動。進行車削時，可以視實際情形及需要調整車刀架的位置，維持車刀架與工件的距離（間隙約為 1/2″～1/4″）。調整車刀架時，宜將馬達停止，以策安全。

⑦車完圓周表面後，即可進行外曲面的車削。在車外曲面時應改用圓頭車刀，車速亦可稍稍加快。

⑧車完外曲面後，移開車刀架，以 1～0 號砂紙磨光，磨光時，砂紙可漸次更換到最細，直到砂光表面使之不再有刮痕為止。

⑨再來就是內凹面的車削加工。要先停下馬達，將車刀架固定於垂直車床的方向，高度要與中心軸相同。用銳利的圓頭車刀，由外而內，反覆地進行車削成凹形。

⑩最後，移開車刀架，再以砂紙打磨、磨光。拆下即成。

(2)工件固定於旋轉軸上之工作法（以車製階梯棒為例）

此法適用於圓柱體之車削，如球棍、瓶類等。以下即為用此法作木材 Model 的製作過程。

①首先繪製 1：1 的階梯棒工作圖

面。

②取一稍大於階梯棒剖面（直徑）尺寸的方形木料，長度亦須超出2吋。

③將木材兩端端面之對角線劃出，其交叉處即是中心點。然後，用手鉋將木棒的四個直角鉋去（倒角）；木棒一端之中心點對準車床中心頂針，用木槌輕敲，使中心頂針尖端插入木棒內，另一端則用車床尾部頂針對準木棒中心點插入至適當的深度，並固定之。手轉車頭數圈，以檢查是否木棒裝得太鬆或有任何不妥之處。

④裝上車刀架，其高度與中心軸相同，且平行於木棒，其間隔約3/8″～1/4″。再用手轉動之，檢查木棒有否碰觸的情形。

⑤啓動馬達，用厚圓鑿車刀依階梯棒所分的段落車削。此時的車削應爲粗車，可把階梯棒的大略形態車出，成粗圓形。

⑥依照藍圖，劃出各段的距離位置，以卡鉗及游標尺爲量具。以分界式車刀在各分段處車削至外卡鉗所示之直徑，逐段完成。車削時所需的直徑應多加1/10″，

然後以各段之直徑爲準，再以圓鑿式車刀將多餘的材料車去，再以斜刃刀或方頭刀車削完成。

⑦用 0～1 號砂紙，各段打光。

⑧以分界車刀，將兩端切深至直徑約 1/2″，然後停止馬達，取下工件，以鋸子順著車深線鋸掉兩端多餘的木料。

(3)**車床外端車削法**

這是在工件太大而無法使用上述(1)、(2)二法車削時，可用車床外端固定工件進行車削。

這種車刀架另成一體，放置於地板上。

本法的車削方法與上述的(1)項方法相同。

4-11 矽酯塑膠（Silicone Plastics） 爲材料之立體造形

矽酯（Silicones）是屬於熱硬化性的塑膠，1870 年首先在德國發現，經過多年研究，直到 1943 年才在工業上廣泛地應用。它的比重約在 1.6～2.0 之間，是一種比較重的塑膠，大多呈液狀。

矽酯橡膠（Silicone Rubber），是矽酯聚合物中加入硫化劑與填充劑而成；因

其具有高度的穩定性，可在 600℉左右連續加熱，且具有優良的抗水及抗腐蝕性。而且其撓性大的特色是製作產品模型或立體造形的優良材料。

矽酯材料的模子

利用矽酯作爲造形材料，其造形或製作模型（Model）之過程如下：

①利用石膏或木材等造形材料，依照設計圖面作一件 1：1 之概念模型，並將表面研磨及砂光。

②利用木板等板材，釘製一五面密封的方盒，將模型置於其中。

③調製矽酯，將其緩慢地倒入方體盒中。調製矽酯的方法是：購買矽酯時，通常都附有一小瓶填充劑，只要在一容器中，將二者攪拌均勻即可使用，其凝固時間約須 1～2 小時左右。

④脫模（待矽酯凝固後，即可脫模而得一陰模）。

⑤利用此陰模，翻製石膏模。

⑥依產品之厚度，利用雕刻刀將翻製之石膏模刮去一層。

⑦將此石膏模與矽酯製的陰模套在一起，二者間便有一均勻的產品或立體形態的空隙。

⑧將 F. R. P. 注入陰模與內模的間隙中，待其凝固後，拔模，即得一立體造形物來。

4-12　眞空成形之立體造形

真空成形法是熱成形法中最簡單且普遍的一種。所用的材料爲熱可塑性膠板（或壓克力板）。其製作過程如下：

①利用石膏、黏土、木材等造形材料，製作出所設計的立體造形模型。

②將模型置於真空成形機中。

③將熱可塑性膠板夾緊於真空成型機之模框上。

④加熱此熱可塑性膠板，使其軟化。

⑤按真空成型機的抽氣按鈕。

⑥軟化了的塑膠板會沿著模子邊緣封住模子，此時模腔底下抽爲真

空。由於大氣壓力使膠板受壓
力,因此緊貼模子的輪廓。

⑦冷卻固化後,剝下成品(此即為
所需之成品)。

真空成型之立體造形模子

4-13　金屬材料之立體造形

金屬立體造形的製作方法有鈑金法、
鑄造法、車床加工法。金屬立體造形的製
作,多使用在木製 Model 一項所述模型
製法的一部分。

金屬 Model 差不多都做為 Working
Model 以製作真正的產品。

(1)鈑金法

最常見的是利用沖床將鈑金沖壓成形
及鈑金展開加工;不論是沖床沖壓成形或
是展開加工其工作都不外乎成形、剪斷、
折彎、鑽孔、裁板等。

鈑金成形主要是用手,或沖床、折彎

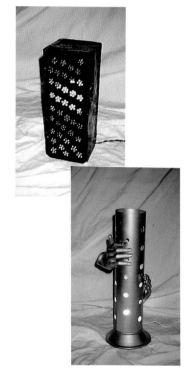

利用鈑金成形之金屬材料立體造形

成形,常見的產品都與日常生活有關,如
各種金屬容器、電器產品、玩具或大至交
通工具等。

①沖床沖壓成形:鈑金工作使用沖
床加工成形,當能求得產品劃
一、高度精密性、材料經濟與提
高生產效率。在衝床加工中,最
主要之部分是沖模,假若沒有沖
模,則衝床就不能工作了。故知
一件產品若是以沖床來加工成
形,沖模就成為必要的加工「工
具」了。利用衝床加工成形的過

程如下：(a)繪製成品圖——包含立體圖、三面圖及工作圖面。(b)設計沖模——沖模分爲公模與母模。(c)製作沖模。(d)安裝沖模於衝床上。(e)鈑金剪裁。(f)沖壓成形。

②鈑金展開加工成形：鈑金工作加工成形之另一方法爲鈑金展開成形法，當一產品或模型欲用鈑金摺合成形時，當將鈑金展開再予摺合爲正確的方法，其工作步驟如下：(a)繪製鈑金展開圖。(b)剪裁。(c)折彎。(d)摺合。(e)銲接成形。

(2)鑄造法成形

所謂鑄造法就是將金屬熔融鑄入一定形狀尺寸的模型內使之成形，一般常將鑄造稱之爲翻砂鑄模。

爲了使金屬熔液注入一定形狀的鑄模內，需要製作模型，放入砂模（鑄模）中，使鑄模內造成與模型同樣形狀的空間，通常這個空間是組合主模與心型的模型而作成的。

在鑄造中，所使用的模型種類計有木模、金屬模、樹脂模、石膏模、蠟模等。鑄造時，使用模型的情況可分爲四類如下：

①將模型置於鑄框中，以砂造模後，將鑄模分割，取出模型，使砂模中形成所需的產品之空間，將金屬等熔液注入而成形。這是一般常用的造模作業方法；其使用的模型有木模、樹脂模、石膏模、金屬模等。

②在造模後，直接灌入熔液成形。不分割鑄模，也不取出模型，其使用的模型是蠟做的。蠟模型可直接用細加工，能做出複雜的形狀來。另外，以發泡聚苯乙烯做成模型與同材質的下澆道一起置於鑄框內，其周圍用砂堵起，鑄模時不必拔型，當熔液注入時，聚苯乙烯模型即起燃燒，同時形成與聚苯乙烯模型同形之空間且由熔液置換，做成所需之鑄造物。

③在鑄模本身設所需之形狀空間，不需模型；此類是使用金屬模等之永久模。鑄模本身即已形成所需的形狀空間，鑄造時無需每天換模。

④不需鑄模及模型；此法所常見的爲噴珠法，又稱爲空中飛散鑄造法。沒有鑄模，鑄造時，須善自控制熔液之滴落，使之盡量合乎所需之形態。

(3)車床加工法

車床加工法，就是利用車床旋轉，車刀車削而成形的加工方法。車床在現今工業產品的製造上，是不可或缺的一種工作母機，且普遍地被應用著，在金屬產品的製作上扮演著很重要的角色。

習 題

1. 以各種板材完成半立體造形。
2. 線立體造形練習。
3. 面立體造形練習。
4. 塊立體造形練習。
5. 動立體造形練習。
6. 擺動體造形練習。
7. 迴轉體造形練習。
8. 真空成型立體造形練習。

第五章　工業產品造形

近一、二十年來，工業設計這專門性的領域已被確立；而工業產品設計的質與量則伴隨著高度的經濟成長而有所增進，產品之設計與被製造，相對地與人類的生活發生了極密切的關係；由於社會的進步，生活水準的提高，知識領域的擴充，審美能力的增強，導致人們對生活上所必需的用品——工業產品，非但注重機能上的條件、效能性的發揮，同時對於產品的造形、色彩的調和、材質感的感受，更有著強制的要求；爲提高工業產品的品質，配合社會經濟發展的需求，滿足人們審美的欲望，在工業產品設計的層次上，高性能的、經濟性的、審美性的、滿足消費者的欲望的產品，是設計者應克盡心力，努力達成的。

工業產品之不同於一般的天然物，是因爲工業產品係人類依據生活的需求、社會的需要，設計者依據其理念，激發思考（Idea），應用各種天然的資源材料、人工材料（包括金屬材料、塑膠、複合材料等），配合各種加工技術、機械設備、設計並製造生產出來的一種產品。

工業產品的設計與生產，它是合乎理性的，具有機能性、經濟性與審美性，並適合人類在生活上的需要。使用上十分便利的產品，係出於自然設計者的創意，且並非毫無學理上之依據的；一般而言，工業產品之設計，其必定且必須得根據造形之要素——形態、色彩、材料以及造形美的形式法則——比例、均衡、律動、調和、重點等，並且依照工業產品設計上形態條件的要求，以解決各種不同屬性，不同機能的產品；使所設計生產製造出來的產品，達到形態上、機能上最完美的境界。

5-1　工業產品造形與機能

5-1-1　工業產品造形之決策

自本世紀初，正式邁入工業時代以降，所謂的器物（產品）之生產，皆出自於機械；產品適切之形態，皆持有幾何學之規則性；包浩斯（Bauhaus）的造形理念，深深影響著工業產品的設計，其理念可謂之是藝術與技術的融合，排除了無謂的裝飾，形態上力求機能的合理性，重視那簡潔而規格化的形態，這也就是所謂機能主義設計的主流。

今日的造形世界，受包浩斯理念的影響而極具機能主義類型的形式感，強調並根據幾何學的形態，以對立並反對非人性化的造形，漸次地改善自然的形態，以設計出高度組織化的構造機能。

基於產品機能構造、形態完美的要求、滿足人類的使用欲、產品的設計與生

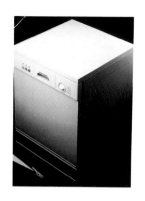

烘衣機

桌子

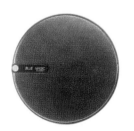

音箱

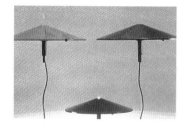

燈具

造活動則須依據比例的、均衡的、律動的、調和的、重點的等藝術美的形式法則，加以適確地解決各種產品的形態造形，使創造活動所產生的產品達到美感的要求，配合產品的構造機能，使產品與人更能達到和諧與完美。

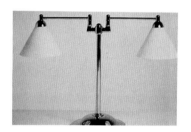

燈具

音響

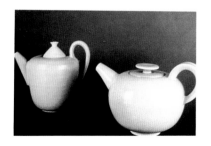

調和形式的茶壺設計

產，必須是得以根據各個造形的要素及美的形式法則；造形上被用來作爲造形要素的是形、色、材料等。造形活動、設計創

產品的造形，介乎人與產品之間，是人與產品溝通的媒介，而產品本身的美則由產品之優良機能而助長著，產品美的法則是與產品完備之機能及便於人們之使用相呼應，造形美之存在則必須與生活之快適能相結合，此具有美感的造形之產品，為吾人生活之必需品，其美感形態當為吾人之所求，產品的「技術」並無被附加美的形態，但在有技術之同時也示意出美感形態，這是人們創造製作產品之活動中最重要之本質。產品創造的目的，尚在注重產品的功能性，但是產品快適的使用，則不就單以產品實用機能之滿足，其應包括人們使用產品所持有之愉快的氣氛並滿足其精神之機能，所以，任何一件產品是應具備美的形態造形與完整的機能造形。

最優良、最完美的造形，謂之好的造形，這主要的是在使用視覺的效果，產品的製造，材料材質效果的發揮，當然是視覺滿足之首要條件；次之為「觸覺」效果的考慮；因之可知設計的造形乃在於尋求「優良的視覺造形」，善用材質以達到優美的感覺的觸覺效果。

設計（Design），既是決定產品形態的行為，就不可只取用設計者之自由意志之決定，而必須依循產品的用途，而用途所對應之機能，非適切地起作用不可。在此，有關材料的性質、技法的種類或製作之過程等，以及每一商品實現時各條件之考慮，均是設計決定形態時，必須滿足的條件。在設計時，如在相同機能下單純的日用品的造形，欲使其相異，必須注意的是應當以能滿足各機能條件的要求為設計考慮重點。最終形態造形之決定，當可依設計者本身之判斷能力以定之，以求得最完美、最優良的造形。

5-1-2　工業設計與產品造形

設計（Design）是藝術與科技的接點，此理論可從第一章得知，這藝術與技術的融合則成為設計造形活動。設計活動是將有關的造形計畫以具體的方式表現出來；有歷史的開始，有人類的誕生就有了造形活動與造形行為。而今，人類處於科學昌明的世紀，利用電腦、電子技術，計畫產品的設計與生產，用以滿足人類的生活欲望與需要；運用科學的、有效率的方法，給予對所設計製造生產出來的產品之經濟性與機能性的評價，此一連串的造形行為即稱之為設計過程。在設計造形活動中，其主要的工作包含了設計、企劃、管理以及設計的計劃性工作，材料的加工技術、技巧表現，進而達成產品的生產實現。

工業設計行為是在解決產品企劃過程中，生產、加工各過程所存在的問題，將

產品美的要素——產品之機能、構造、材料、加工技術等條件引入設計造形活動中；逐步加以統合，並融注技術的、經濟的、審美的各要素，以綜合策劃造形計劃；因此，一位具有工業設計能力的設計者，必須具有廣泛的設計知識與造形的能力，始能成為一位優良的工業設計師。

在產品設計進行的過程中，同時存在著許多造形問題，這造形問題的判斷、處理，若無法以感覺上的造形能力加以證明，在產品的設計企劃上是無法解決並獲取其策劃結果的；形態、色彩、空間、明暗、感覺等條件，則作為設計造形的形象表徵，它構成了造形性之狹義美感，是從事設計者不能不加以探討的。

又由於設計造形的判斷非常困難，因此產品的構想、創造方針，不可有設計者自己之獨斷意念；而適合時代精神、美的意識及社會心理要素等知識是設計者不可或缺的。各個地域、各個民族，有其傳統的文化生活背景，這地域性與民族性之差異特色促成各地域不同的造形特色。如北歐地區有北歐的造形感覺、義大利有義大利人之設計感覺。設計者須善辨其地域差異性，了解其生活環境、歷史文化背景，運用各人特有之感覺性與獨創性，以定造形設計之基。

再者，今日社會中，尚多存個人特定的嗜好與品味，因自身片面的對於美的判斷而缺乏客觀的社會性，故而造形設計對美的社會性要求的基準、滿足社會的生活等條件當不可棄之的。為滿足少數人之造形需求之造形是有的，生活環境中欠缺大量生產方式的產品亦有之。就一件產品或諸多產品的價值而言，工業設計的責任，最重要的是要使社會的生活合理化並達到快適為目標。因此，產品之設計與造形，貴在於具有合理的機能性，最具魅力的造形及最適合現實生活的特點。

5-1-3 工業產品之形態

生物為了求生存，在其生存的環境中有其求生存的機能的形態產生；人類生活環境中所製成之機械、工具等亦依此理而不變，觀察得知：鳥和飛機、魚類和潛水艇，其形之相似為理所當然。

產品的形態設計是設計行為中最重要、最基本的、一般性的所應考慮之要素；也是設計的核心。西德的工業設計

燈具設計

燈具設計

家、教育家湯瑪斯（Thomas），提及：「工業設計（Industrial Design）是根據工業所被製作出來的物品，以其形態上性質之決定在作為活動的目的。」，而這形態上的性質並非指外觀，而是以生產者和使用者雙方的觀點來考慮；假若單就外觀而言，往往會造成以產品表面美的魅力掩飾構造機能上的缺陷。一件產品之產生與發展並非偶然；一件產品的形態性質是機能的、工學技術的、經濟要素統合的結果，因此產品應是各種方法、形態過程的參與，同時形態的性質是產品內部構成一致與產品生產展開之實現。因此，在設計產品時，有關形態的設計，單就外觀上加以區別是值得注意的事。

5-1-4 產品造形與機能主義

　　設計的目的在於決定視覺的形，有關產品設計生產與製造之材料、構造、機能、經濟性等有密不可分的關係，這是產品設計之真正本意，是設計時重要的考慮

因素。人類經常接觸產品，也直接接觸產品的外形，若以機能及構造來考慮的話，其機能或構造多少不免有被忽略與犧牲的情形；在機能主義者之理論主張：機能為生活造形之首，根據機能以決定形態。機能主義之主張始於本世紀之初，特別是西元 1920 年以來，更為明朗化。葛洛比斯（Walter Adolf Georg Gropius, 1883-1969，西德建築家），於西元 1919 年主持國立包浩斯、建築、工藝造形大學；以鋼鐵、玻璃、水泥等材料完成機能主義之建築式樣，為新造形運動之始。

　　機能主義中所提及有關機械產品之生產，根據新材料的使用，對造形的領域，在技術上提出新意匠的要求，這是為了新的美學上之要求。這也相繼地解決了火車（電車）、輪船、飛機、汽車、工廠建築、事務用傢俱、機械設備等等新產品的造形。

機能主義的產品

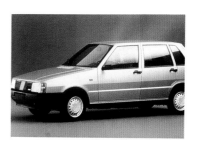

汽車設計

事務用傢俱

再以材料之材質方面來說：新材料的
發現、開發並導入產品設計、製作與生
產，諸如超合金、人造纖維、各種石化材
料，可塑性材料、複合材料之被導入使
用，促使作爲新美學的機能主義理論更趨
於實際化。而作爲新美學的機能主義所主

滑雪鞋——使用發泡塑膠

遊艇——FRP 材料

視訊電話

多功能手錶

張之基本論點簡述如下：

　　①物理的機能爲一切造形的根本。
　　②主張產品之材質美。
　　③機能與構造偶爾露出以顯示之。

以物理的機能爲一切造形之根本的主
張來說，其形態本身自美的表現，必定有
其充分之機能且合於使用目的之形態。取
「流線形」爲例，流線形之造形，原本就
是物理性之要求，汽車、飛機、輪船等交
通工具，爲求其在空氣中或水中高速度之
行進，減少其行進之阻力，在進行設計時
自當儘量減少並避免有礙阻力之角形設
計，而根據適合於流線形所具有之物理效

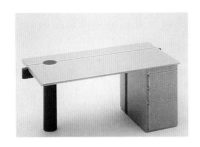

辦公桌

容器設計

能要求去設計，這流線形(Stream-Line Shape)，其機能完全且充分顯示了美感。此類流線形之設計並非全爲裝飾，故謂之無裝飾之機能形態，此亦稱之爲技術的形式。但若取化粧品之容器瓶來看，流線形的容器是不具機能性的，但我們可認知的是：流線形化粧品瓶並不妨礙容器本身之機能，也不妨礙容器本身之美感。

再者，則強調材質的美感，這個主張，對所謂的美，在排除其裝飾的美；和近代科技中新時代、新材料的誕生與使用有極密切的關係。例如，輕金屬等新合金的推出，其細緻均質不生銹的表面遠比舊時使用鑄造法所製造之產品實具美感。同

樣地如合板及纖維等材料亦有其不可言喻美的表面。新材料所具有之材質美感，在近代的建築上充分地表現無遺，鋼筋水泥、鋼鐵架構及玻璃之使用，促使了建築空間確保了自由與彈性；鋼筋水泥有極大的可塑性，寬廣的玻璃門窗使自由採光的功能發揮到極點；由於機能充足之形態美感之主張，在建築造形上得到絕對的支持。這與古時代石造建築厚重的牆壁、門窗開口大小之受限，材質之粗糙所表現之美感，實不可同日而語。

構造力學上之美感表現，當隨著新素材之開發應用以及爲達到合於目的性的形態美的造形而產生，也就是爲達到造形的合理性、適宜性與安全性所必須加以考慮重心。

綜合上述，一件產品之所以具有美感，絕不能因過份追求造形美而忽略產品之機能與新素材本身所具有的美的本質；一件優良的產品是必須具有其造形美與機能美之綜合體的，這將在下節中繼續討論。

5-1-5 工業產品的機能美

所謂機能，一般說來與使命、任務、責任、目的、目標、性能等語相類似；工業產品之言及機能，是要使所設計完成生產之產品能達到使用的目的與效果。而目

的一詞則爲設計對象的存在理由、責任和使命；爲達到機能的目的，則必得把握設計的對象，依所設計對象的需求，賦予充分的機能。

人類所使用的器物產品，如工具、機器、生產機械等由人工所製作出的產品，其全部使用的目的非完全完成不可。例如吸煙用的打火機，必須具有點火的功能；吹髮機之對頭髮必具有吹乾頭髮及整髮之目的；照相機必須有攝取物體影像的功能。諸如此類產品，其所具之目的和機能，必持有實用的使用目的，並包含操作性、安全性、信賴性、保守性等；設計產品時，設計對象所持之基本的機能是決定形態的重要因素。

爲了明確地把握產品的機能，對設計對象必須具有之目的與機能予以抽出並分析，爾後再進行設計，務必使所設計出的產品的機能盡情發揮，以滿足人們使用產品達到合理、安全、方便、舒適的目標。

再者，產品之中又存有社會的機能和美的機能；所謂社會的機能是爲了使用者而存在並完全地完成其任務。以打火機爲例——世界著名的美國杜邦(Du Pont)化學公司所生產的打火機除具點火的機能外且具象徵性的價值；汽車公司則以英國的勞斯萊斯(Rolls Royce)公司所生產世界的高級車，均顯示其特出的社會地位。美

的機能是產品持有之基本機能而異於其所持有之社會性的機能。

產品所持之美的機能，是以人們接觸產品心中所產生美的感覺；所謂美是由希臘語的知覺、感覺而得之。美的領域是多樣的，美則根據自體的性格而定義之，一般言之有自然美及藝術美之分，在自然美及藝術美之間則有技術美存在。

自然美是由自然的現實事物中察覺出美的感覺；藝術美則爲人類爲求美的價值而以自然界中的素材予以加工，製作出產品，以求其美感；人工產品則爲人們活用技術做出產品以求得美的效果，是爲技術美。

藝術美——以木材加工製成的床

技術美——自行車的設計；
運用 FRP 成型技術

由於技術性的施用，促使產品之製作達到實用的效用性目的；這被製造出的產品必根據一定的秩序與法則而構成，當此產品之機能充分地發揮時，美也就成立出現了。這個被根據一定的秩序和法則是爲設計造形上形成之要素。秩序和法則與材料、色彩等三者構成美的要素，當此三者充分地綜合時則產生美感。

5-2 產品造形之基本趨勢

工業產品設計的進行，對產品造形上的美與魅力的追求是必然的。而對於作爲產品設計上造形要素的各條件，美的秩序法則、具體的產品設計造形形態成立條件的要求、造形目標等亦得非加以充分考慮應用不可。同時，對產品的使用、銷售、製造等條件的滿足或各產品目標之達成也是非常重要的；產品之使用與不使用時，對生活的形態方式、環境、空間、價格、製造條件來說，對形態上的關係如何？這些都是工業產品設計者不可不查的，以下各節則分別說明工業產品設計的各種形態及趨勢。

5-2-1 簡潔、緊湊的設計

工業產品造形設計，簡潔、緊湊化設計的要求，對於產品的使用環境、操作性、形體、價格、銷售上都有莫大的影響，這是作爲造形設計上必要的考慮條件。

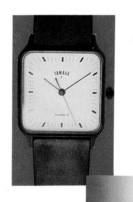

簡潔的錶面設計

緊湊的多功能
刀具設計

當進行產品設計時，在能滿足產品的機能的要求之下，簡潔的、緊湊的形態設計，使產品能達小型化是必要的；產品設計時，產品各部分之零件之裝配排列盡量使其有秩序而緊湊，產品的外型力求簡潔，零件亦求功能不失的小型化；則此環境與空間亦得小型化，生活環境與空間當能充分運用並合理化。

5-2-2 小型化之產品

產品設計、產品小型簡潔化的結果，當能隨身且方便携帶並放置於口袋裏；目前有許多的電子產品，如小型錄放音機、袖珍型電視機、電子計算機等之設計均為小巧玲瓏，衣服的口袋、手提包就是放置「她們」的地方；由於技術的革新，生活形式伴隨之變化，人類使用產品機能的必要性亦由之而生。

Walk man
的設計

小型化的音響

在產品的設計生產上，零件簡潔化之構成，諸如電子電路印刷技術之發明與應用、超小型的積體電路，促使產品的多樣

性與超小型化；產品設計的小型化成為產品設計趨勢將是必然的要求。

5-2-3 可携帶的、輕便的

輕便的、可自由携帶的產品，是時時伴隨人們而經常被使用的條件之一；產品設計時，在機能能夠滿足的狀況下，量輕的且能輕易携帶，是人人所喜愛願見的。產品之設計，依產品本身的性質條件予以小型化，在生產製造技術上能被解決，從

可携式瓦斯筒
（登山用）

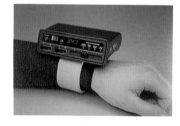

可携式
醫療器材

輕量化的設計
——帳篷

使用上作合理的設計，當是設計者自我的要求；而在技術的發達和人類生活不受限制之下，產品及產品零件之小型化之要求，或構成方法之根本改革，或能自由携帶方便，是設計上考慮的要素。

5-2-4 完整的，可摺疊的

一件產品有被使用與被收藏（不使用）的時機，生活中對產品之不被使用時，其整理、收藏、携帶、搬運之簡潔化，或是在收藏、搬運時將形態予以改變，其變化與操作方法是否可爲人熟知等，此亦是設計者設計時所不能忽視的。

觀察自然界中之自然生態：鳥類飛翔時的張開雙翅，休憩時則將雙翅合攏收縮到最小狀況；產品的設計亦然，當使用時使其達到最適合的形態，以充分發揮其機能性，達到使用的目的；當不用或收藏時，亦因機能性之暫時不被要求，故必要的最小收藏容積之被設計考慮是必然的。因此，產品設計成可動或可摺疊，能改變形態而不改變功能者是爲良好的產品設計。

完整性的、完備的、功能性優異的產品設計，其產品自體可動的設計製造，使其展開與收縮自如，使用時與不使用時之形態能隨意改變或變化，是設計者應努力的方向。

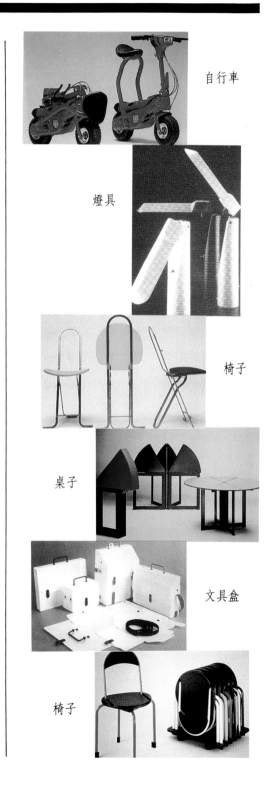

自行車

燈具

椅子

桌子

文具盒

椅子

5-2-5 可自由拆裝與組合

　　上市之產品，在販賣或搬運時，或搬入建築物中時，應考慮產品之易於搬運、分解及組合；時下有許許多多的組合傢俱即是在這種要求之下被設計、生產與製造；大型的、超大型的機械類，在其功能條件限制的情況下，求其易於分解、組合是十分必要的。基於易於使用、分解、組合要求之理由，設計成可拆裝易於組合，這是必要的。

　　多樣的零件之組合構成，其零件要求能相互交換，組合、系統化、標準化、規格化是必然可能的。

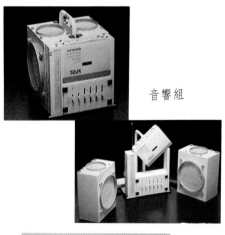

音響組

傢俱

5-2-6 可堆積的設計

　　同一系列或相同形態之產品，爲求其收藏的方便，減少存放時所佔的空間，設計成可堆積的，也是設計上的要求。在產品造形設計時，當注意到堆積時，考慮其重心的穩定性，搬運上之合理性與安全性；傢俱中椅子設計之能堆積是爲一例。

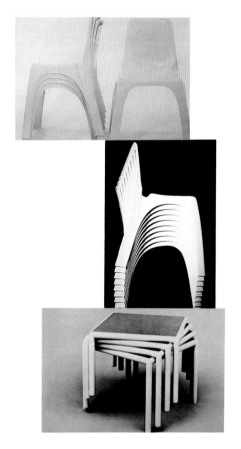

椅子

5-2-7　大小成套的設計

　　產品中的食器設計、容器設計經常可見其成組的、成套的設計；使用時各個個體亦可發揮其功能，不用時則大容器裝小容器，大碗中放著小碗，其設計的主要目的也是在便於收藏、整理、搬運。

組；食器中如茶具組，餐宴之滿漢全席之餐具等。組合上之設計之目的在於求其機能之完備、使用上之方便。

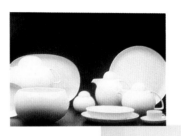

食具組

食具

衛浴組

5-2-8　成組的設計

　　產品造形設計中，最常見的成套設計有：音響產品組合，如擴音機、電唱機、錄放音機及喇叭之組合；傢俱中如沙發

5-2-9　具有家族性之造形設計

　　所謂家族性之設計亦含有成組與系統性之意味。在於強調產品造形性格之統一感。

廚房用品

傢俱設計

煙具

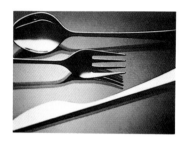

餐具設計

5-2-10　一系列的造形設計

　　此類產品的造形設計，也是具有成組的意味，造形上近似於家族性之產品設計。1970 年以降，一系列的家電產品設計在日本開始大行其道，其目的在於提供一整套的「生活提案」，每一系列的產品都有其獨特的造形個性，與特定的消費訴求，在造形上，以部分（如把手、控制器、……）或整體造形的相似性造成統一感。目前，在國內，一系列的家電設計也漸漸蔚為風潮。

5-2-11　單位化之造形設計

　　家庭中廚房用的流理臺設計組合是一單位化的造形設計構成，其在追求空間使用的合理化、機能的有效化；另者建築物亦為一單位性之造形設計。

書櫃

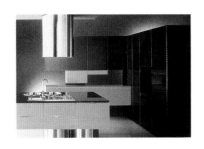

廚具

單元化空間

5-3 產品造形與人體工學

5-3-1 人體工學的定義

所謂的人體工學，依照字面的説法，是由 Human Engineering 所翻譯而來。在歐洲及英國方面則使用 Ergonomics，其意 Ergo，表示工作、做事之意，nom 爲表示方法，ics 則爲學問意味等之合成語，其具有工作管理的學問意味。

Human Engineering 於西元 1922 年首先被美國的 Human Engineering 公司的研究機關所設立，主要是在調查研究勞動者的作業能力；人體工學始發於美國，爲使勞動者之工作切實地求得合理化及效率化。人類在工作的時候，人的肢體非得觸及工具或機械不可，在工作中，人類不但依靠工具或機器求得快速的生產效率，同時，也要求其工作中之安全與快適；爲此，人類和工具或機械設施關係之調整、適當的工作環境之調整等，此是謂之人體工學。

近代工業的快速發展，產生了如以上所述的人與工具、機器、環境等相互關連的問題。在手工業時代，此類的問題尚較單純而簡單，人類依自身的體力，在工作時依循著一定的規範，日出而作，日落而息，工作的管理非常單純且牽涉尚小。產業革命之後的生產工作則並非如此，人類爲追求更豐富的物質生活，求得更舒適的工作，減少更多的勞動量，在類別繁多大量生產的工作流程中，產品的精度要求與工作者之分工是必然且必要的。個體的生理、心理狀況將影響到整體的生產工作，在高度組織化的生產工作中，一個工作者的動作亦直接影響到組織的全體，而個體的生理、心理的辛勞與不安的積存，就會產生工作中的苦痛，工作中當然也就產生了種種的問題。

在科學昌明，技術進步的時代中，更值得一提的問題是由於機器的進步，機械能力往往超越了人類適應能力的界限。例如超音速噴射機的操縱，數量繁多的儀表

顯示各種飛行的狀況、資料、情報等，提供了飛機飛行時所須的各種資訊；這些龐大情報、資料的理解，操作者必須在瞬間反應並判斷。假若在判斷上稍有錯誤或偏差，當下即可導致重大的事故及災害，為預示飛行狀況及防止危險事故的發生，儀表資料之顯示對應著人類之反應，在這樣的情況之下，對靈敏機械情報之捕捉，人類反應時間之考慮，當是設計時首先須考慮的。這不僅僅是高度發達的先端技術，同樣的，交通信號和駕駛員的關係，工作機械和操作者的關係也是一樣。因此，在情報資料判斷上疏忽或不當，是造成事故的重大原因，駕駛者與乘客之生命安全受極為嚴重的威脅。就機械操作者來說，產品品質的低劣、效率的低落，也成為造成工作傷害的主要原因之一。

關於對這些威脅人們身心安全的機械、工具、產品等事態的對應；如何防止事故的發生，當然方法之一是除了人為操作的適當與否之外，最主要的更是如何去設計最適合於人類使用的環境、如何適應個體間的差異、如何調節疲勞之狀況；使機械、工具的操作使用者更能安全、效率的工作。

機械、產品、工具之設計，當可諭知的是，以人類為主體而考慮之。當設計生產出之產品、機械、工具，能使人類使用

為高齡所設計的電動車

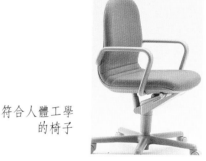

符合人體工學的椅子

符合人體工學的電話設計

之更為容易，更為安穩，則其工作之效率則更為高漲。設計之最終目的是為了人類，所以設計時當以人類的種種刺激所持之肉體反應及心理反應為設計之考慮重心，此則非有人體工學之基本態度不可。因此，人類和物之關係作為一系統性，當

欲求得最大的工作效率，則人類相當程度的適應能力之考慮與人類、機械之關係以及優良道具使用之設計，在產品設計上人體工學之探究是不可或缺的。

5-3-2　人類與機械

在現代的生活中，人類為了要解決生活上的種種問題，以求達到生活的目的，吾人必得應用智慧來使用許許多多的機器、工具。在生產工場中，為達到生產產品，人們則必須與機械共存，操作及使用機械。人與機械終必發生極密切之關係；許許多多錯綜複雜而管路裝置林立的化學工業工場，在現場上雖不見一位工人，然而實際地，它卻設置存在著一個極為精密的制御管制中心，以監視整個工場的運作；這個管制系統中心則為人類的判斷力之不可缺的重要要素。人造衛星太空船，當其故障時，每每由地面管制中心來制御指揮修護，這是人類運用判斷力的結果。

諸如此類，人類和機械是不能單獨獨立存在的。工作效率之獲取，必為一系統性組成而發揮之成果；這意味著人體工學最基本的考慮方向——人類機械系統。汽車的駕駛即為一明證。

當一個駕駛者駕駛著一輛汽車，行駛到十字路口時，必然會去確認交通管制號誌；當遇到紅燈信號時，駕駛人員一定會去踏刹車板，使車子停在停車線前。當控制車子的行進時，駕駛員一連串駕車的反應動作是必須詳細考慮的。

首先是由信號標誌的紅色燈光投射入駕駛者的眼睛，眼球內的網膜接受到信號標誌各色燈光的變換，視覺神經受到刺激而傳至中樞神經，根據此刺激之判斷，進而做出控制車輛、踏刹車板等各種制御反應。這個駕駛車輛的動作中有人和物直接接觸交通號誌的眼睛及腳和刹車機械等之關係，前者為入力，後者則為出力的考慮動作。這個駕駛者入出力位置及人與機械關係之調整，使人易於操作且為正確之關係之機械裝置，是正常駕駛最重要的條件。

為此，易於識別交通號誌之信號燈之設計的配置，刹車板的形狀及角度和座位之關係之調整是為必要的。然而，上述之條件，並非能完全地解決所有的十字路口的停車問題，不容忽視的環境條件亦是影響的主因，諸如十字路口的能見度，周圍建築物的大小、形狀、色彩、日光照射的角度、強弱、溫度、濕度、噪音等等，這些外部的環境因素，均可直接間接地影響人們的反應。尚且在人強度疲勞的狀態下，或是喝酒、或是身心失調、神智判斷異常等心理、生理的內部環境因素，也是影響動作反應之因素。

總之，人類——機械系統的目的，是要使人類與機械間之關係，能得到合理的協調，調整其相互的關係。同時，對於影響人類反應的內部環境與外部環境的刺激因素等，亦得加以熟知。如此，在設計產品時，對於人——機械介面的考慮，方不致於漏失。

習　題

1. 試以可攜帶性為原則，設計一可組合拆裝之桌上照明。（材料不拘）
2. 試依人體工學之要求，設計一門把把手造形。（材料以發泡材為主）

參考書目

1. 李隆盛著，《工藝材料概說》，雄獅圖書股份有限公司出版，78 年 2 月。

2. 林振陽、黃世輝編著，《設計材料》，六合出版社出版，79 年 10 月。

3. 張明寮編著，《塑膠工藝》，大行出版社出版，77 年 2 月 2 版。

4. 永井武志著，《立體デザイン模型》，美術出版社，1985 年 12 月 4 版。

5. 阿妻知幸著，《造形計畫》，株式會社誠文堂新光社出版，昭和 39 年 3 月。

6. 大竹一臣、吉岡道隆、石川弘　共著，《デザイン技法講座》，美術出版社，1965 年。

7. 林振陽，《工業設計中立體造形之理論與實際》，六合出版社出版，68 年 2 月。

8. 伊保内賢、中村次雄，《選ぶ、造る、使う》，工業調査會，1989 年 6 月 10 日。

9. 阿部公正等，〈デザイン技法 4〉，《工業デザイン全集》，日本出版サービス刊，1982 年。

10. 阿部公正等，〈デザイン技法 5〉上、下，《工業デザイン全集》，日本出版サービス刊，1985 年。

11. 高山正喜久編集，《基礎デザインー立體》，1972 年。

12. 山崎幸雄、福井晃一編，《工業デザイ

ンの實際》，1971 年。

13. 石川弘，《工業デザインプログラム》，1973 年。

14. 高山正喜久，《ベーシックデザイン立體構成》，1966 年 10 月。

15. 林書堯著，《視覺藝術》，58 年 10 月。

16. 王秀雄譯，《美術設計基礎》，57 年 2 月。

17. 蘇茂生譯，《工業設計製品預想圖》，60 年 6 月。

18. 王秀雄譯，《立體構成之基礎》，63 年 4 月。

19. 何耀宗著，《商業設計入門》，63 年 1 月。

20. 王建柱著，《包浩斯》，61 年 3 月。

21. 凌嵩郎著，《藝術概論》，55 年 11 月。

22. 虞君質著，《藝術概論》，53 年 5 月。

23. 戴修駒譯，《工藝設計》，46 年 12 月。

24. 許志傑著，《工藝新論》，57 年 10 月。

25. 王鍊登著，《實用的造形藝術》，64 年。

26. 簡君山譯，《美術設計基礎》，61 年 1 月。

27. 李俊仁譯，《立體單元設計》，63 年 4 月。

28. 宋福民著，《基本設計造形原理》，63 年 8 月。

29. 龔肇鑄譯，《木材及木工》，60 年 9

月。

30.吳明編著，《木工技術入門》，61 年 10 月。

31.彭志餘編著，《工業材料》，65 年 5 月。

32.鍾越光譯，《塑膠加工技術》，67 年 1 月。

33.方炳林著，《普通教學法》，58 年 6 月。

34.陳文宣著，《工場佈置對「工業基礎技術」教學效果之分析》，62 年 6 月。

35.洪嘉永著，《工業設計產品圖示化表現之研究》，66 年 3 月。

36.黃鼎貴、曲新生合譯，《工業設計》，65 年 8 月。

37.李薦宏、賴一輝著，《造形原理》，62 年 6 月。

38.胡嘉進編譯，《F.R.P. 成型加工技術》，65 年 5 月。

39.張甘棠著，《機工學》，61 年 8 月初版。

40.賴耿陽譯著，《鑄造用模型》，1977 年 10 月。

41.葉朝蒼譯，《板金工作法》，67 年 2 月。

42.林振陽，〈產品模型製作使用材料的探討〉，《工業設計》，40 期，台北。

43.林振陽，〈工業設計造形要素的研究〉，

《工業設計》，50 期，台北，1985 年。

44.林振陽，〈PU 發泡材應用於工業產品模型表現之研究〉，《工程》，台北，1980 年 3 月。

45. Harold Van Doren, "*Industrial Design*", 1969。

46. W.D.Cain, "*Engineering Product Design*", 1969。

47. W.H.Mayall, "*Industrial Design For Engineering*", 1967。

48. J.H.Earle, "*Engineering Design Graphics*", 1973, 3 版。

49.D.W.Olson, "*Industrial Arts*", 1968。

50. A.W.Porter, "*Elements of Design*", 1947。

後　　記

　　眾所周知，在工業產品設計過程中，如何將產品設計表現得更為具體、更符合美學、工學、商學及優良造形之條件，則造形訓練、造形能力之培養、熟諳各種模型之製作之法、對材料特性之瞭解及工具的使用，實為當務之急。有了良好的造形能力，當能設計出優良的產品，製作出精確且高水準的模型，對於產品品質之改進、產品之量產與量銷，具有莫大的助益。

　　本書各章所述，舉凡有關涉及工業設計中立體造形及模型製作之理論原則與製作方法等，莫不作具有廣度的探討。諸如工業設計中的立體造形形態概念，立體造形基本原理原則，從事立體造形時使用之場所與工具，立體造形使用之材料，以及以基本的造形練習為基礎，進而從事工業設計之模型製作之研究等；期使吾人對工業設計之立體造形模型的製作練習有一更深確的認識，以期增進工業設計中立體造形模型製作能力之培養，藉此當能奠下良好的造形基礎，並力圖激發思考力與創造力，實有利於將來從事工業設計時立體造形之製作與產品之開發。

　　至於在立體造形活動中，有關工場之管理、工具之保養、人體工學之研究，以及其他工業材料之探討，當待爾後再分門別類做深入之分析研究，避免使此書範圍過於龐散。

　　本書為吾個人多年來，從事工業設計之造形研究，所得之一點心得，因鑑於目前國內，有關工業設計中造形訓練與造形製作方面可供參考之資料尚嫌缺乏，以致於影響學習與研究。

　　為此，筆者不揣淺陋，將此研究心得提供出來，為個人在工業設計教育研究之歷程中，添加一點記錄，並藉此以惕勵自己，鞭策自己。本書之完成，特感謝國立成功大學工業設計研究所陳中堅、葉恒志、李如菁、劉以琳等四位同學之協助，備極辛勞，一併致謝。

<div style="text-align: right">林振陽　1992,11　臺南</div>